첫눈에 반하는
로맨스 웹툰

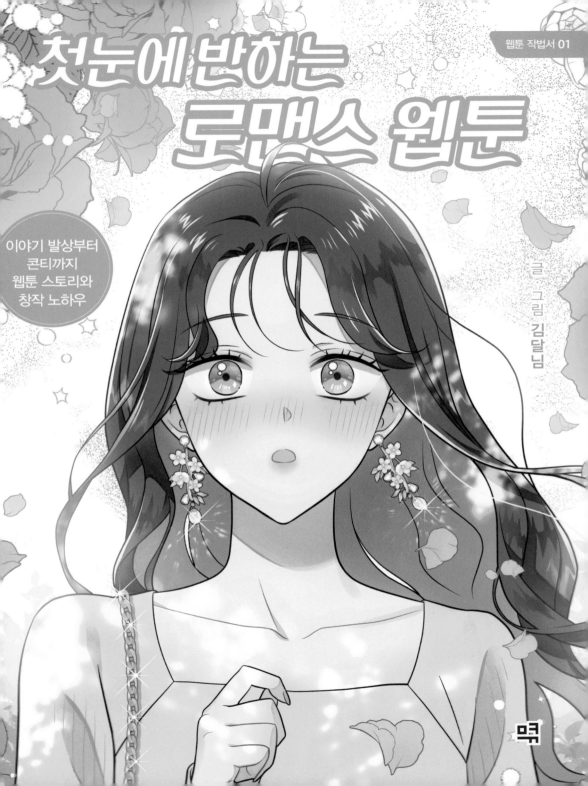

웹툰 작법서 01

첫눈에 반하는 로맨스 웹툰

이야기 발상부터
콘티까지
웹툰 스토리와
창작 노하우

글 그림 김달님

첫눈에 사랑에 빠지는 시간은 3초라고 한다. 단 3초 만에 상대방에 대한 마음이 정해진다. 일단 사랑에 빠지고 나면 콩깍지가 씌어 상대를 객관적으로 판단하지도 못하고 결점을 보고 싶어 하지도 않는다.

웹툰도 마찬가지다. 독자들은 첫 화를 보고 웹툰을 계속 볼지 말지 선택한다. 신중한 독자들도 작품을 선택할 때 3화를 넘어가지 않는다. 그 후에 재미가 있다고 해도 독자 수는 변하기 힘들다. 최소한 초반 3화에서 웹툰의 성패가 결정되는 것이다.

대부분의 공모전이 3화 분량 원고를 제출하게 되어 있다. 기성 작가의 경우에도 3화 분량의 원고(1화 원고와 2, 3화 그림 콘티)로 플랫폼에 제안을 넣는다. 독자뿐만 아니라 공모전 심사위원과 플랫폼의 편집자들도 3화로 작품을 선택하는 셈이다. 나중에 재밌어진다고 어필해 봤자 소용없다. 웹 콘텐츠는 차고 넘친다. 그러

니 독자에게 내 작품을 읽히게 하려면 전략이 필요하다.

이 책은 기획서를 제출하는 초반 원고 완성까지의 작업 과정을 담았다. 하나씩 채워 나가다 보면 누구나 도입부의 원고를 완성할 수 있도록 구성했다.

장르물 중에서도 가장 많은 공식을 가진 장르는 로맨스다. 매력적인 주인공과 해피엔딩, 키스 타이밍 등 독자에게도 잘 알려진 공식들이 많다.

그런데 이 공식들이 항상 들어맞았을까? 또한 공식을 안다고 해서 원고를 만들 수 있을까? 수학 공식을 알려 준다고 수학 문제를 풀 수 있는 건 아니지 않은가. 중요한 건 완성하는 것이다. 넘쳐 나는 공식들에 파묻혀 아무것도 하지 못하면 안 된다.

내가 신인 시절 연재를 하며 절실하게 필요했던 것은 공식보다 원고를 완성할 수 있는 실질적인 방법들이었다.

도대체 발상은 어떻게 해야 하는지?
입체적인 캐릭터는 어떻게 만들어야 하는지?
플롯은 어떻게 짜야 하는지?
콘티는 어떻게 짜야 효율적인지?
구체적인 표현은 어떤 걸 말하는 것인지?

내가 원고 작업을 하며 절실하게 필요로 했던 대답들이다. 하지만 웹툰의 역사가 짧은 만큼 어느 누구도 정확히 알려 주는 이가 없었다. 누군가 알려 주지 않을까 기대하는 동안 17년이라는 세월이 흘렀고, 그 기간만큼 여러 가지 시도와 결과치들이 쌓여 갔다. 그러면서 오답 노트처럼 정리한 내용이 몇 개의 도구들로 만들어지게 되었고 이렇게 책으로 엮어지게 된 것이다.

이 책에서 내가 소개하려는 웹툰 제작 도구는 다음과 같다.

마인드맵 스토밍
캐릭터 조합기
로맨스 플롯 7가지
쪼개고 쪼개는 콘티 짜기

이렇게 네 가지 도구를 손에 넣고 나면 원고 작업이 훨씬 수월해지리라 장담한다. 하지만 이 도구들을 기계처럼 사용할 수는 없는 일이다. 도구를 사용하는 데 앞서 장르의 본질을 이해할 필요가 있다. 또 장르 너머 웹툰의 본질도 중요하고, 웹툰 작가로서의 마인드도 중요하다. 요약하자면 이 책에는 '본질, 도구, 마인드'가 담겨 있다.

이 책은 나의 오답 노트이므로 이 책을 읽는 독자들은 부디 이 책을 바탕으로 더하고 빼면서 각자의 전용 매뉴얼을 만들어서

사용하면 좋겠다.

지금까지 나는 독자들을 즐겁게 하려고 웹툰을 그렸다. 그리고 지금은 애정하는 우리 웹툰 작가와 지망생들을 위해 글을 쓴다. 웹툰 작가로서의 길을 가려고 하는 사람이나, 이미 가고 있는 사람 모두 즐거운 창작의 길을 걸어가길 소망하며 이 책이 조금이나마 도움이 되길 바란다.

김달님 드림.

로맨스 웹툰의 로그라인

작품의 첫인상을 좌우하는
소개글의 비밀

"어떤 사람이야?"

소개팅을 할 때 주선자에게 하게 되는 질문이다. 우리는 어떤 사람을 만나기 전에 그 사람에 대한 정보를 알고 싶어 하고, 그 내용에 따라서 만남 여부를 결정한다.

독자들이 웹툰을 선택할 때도 마찬가지다. '어떤 이야기인가?'에 대해 알아보고 웹툰을 읽고 싶어 한다. 이때 읽는 것이 바로 작품의 소개글이다.

소개글은 작품이 어떤 재미가 있는지를 짧게 축약하여 쓴 글로 이야기의 발상이라고 할 수 있다. 독자들이 작품을 선택할 때 고르는 첫 번째 기준이며 작품의 첫인상을 좌우한다.

소개글은 독자를 위해서, 혹은 편집자에게 보여 주기 위한 용도로 쓰이긴 하지만, 작가 스스로 이야기를 진행할 때 중심을 잡는 용도로써 더 중요하다. 장기 연재물인 웹툰의 이정표 같은 역할

을 하는 것이다. 지금 우리는 후자의 용도로써 소개글을 쓰려고 한다. 이를 작가들은 '로그라인'이라고 부른다.

로그라인은 영화에서 주로 사용하던 용어로 이야기의 방향을 설명하는 한 문장 또는 짧은 글로 요약된 줄거리를 말한다. 쉽게 말해 작품을 소개하는 짧은 설명글이라 생각하면 된다.

웹툰의 로그라인은 영화나 단행본 소설과 비교했을 때, 장기 연재물이라는 특성에서 조금 차이가 있다. 영화나 소설은 결말을 빨리 알 수 있지만, 웹툰은 결말만을 향해서 이야기가 진행되다가는 많은 분량을 차지하는 중간 과정이 힘을 잃기 때문이다.

웹툰의 로그라인은 결말이 어떻게 되느냐보다는 작품의 주요 재미가 얼마나 풍부한가를 보여 주는 편이 좋다. 그편이 작가 스스로도 연재를 진행하기에 편하다.

주요 재미를 보여 주는 로맨스 웹툰의 로그라인에는 다음의 세 가지가 포함된다.

어떤 캐릭터 인가?

독자들은 어떤 인물에 대한 이야기인지에 관심이 많기 때문에 캐릭터 설정이 꼭 나와 줘야 한다. 특히 로맨스는 남녀 주인공의 관계 발전에 초점이 맞추어져 있기 때문에 더욱 중요하다. 사건

보다 캐릭터 자체의 의미가 더 크다는 말이다.

A. 많은 사람이 죽었다.
B. 남자 친구가 죽었다.

이 두 가지 뉴스를 들었을 때 어떤 것에 더 관심이 갈까? 보통의 사람이라면 자신의 남자 친구가 죽었다는 소식에 더 크게 놀랄 것이다. 물론 사건의 크기는 A가 훨씬 크지만, 남자 친구라는 캐릭터 때문에 B의 경우에 더 관심이 갈 수밖에 없다.

결국 사건은 캐릭터를 위해 존재할 뿐이다. 로맨스 장르에서는 특히 그렇다.

캐릭터가 가진 욕망이나 목표

소개글에는 캐릭터가 가진 욕망이나 목표도 나타내야 한다. 간혹 아무런 욕망이나 목표가 없는 캐릭터가 있기도 하지만, 그럴 경우 그 캐릭터를 움직이게 하기 위해 주변 캐릭터나 사건이 끊임없이 나와 줘야 이야기가 진행된다. 또한 수동적인 캐릭터는 캐릭터가 스스로 행동하지 않기 때문에 작가가 계속해서 에너지를 넣어 줘야 해서 연재 내내 작가를 굉장히 괴롭힌다. 되도록 피하길 추천한다.

웹툰은 대부분 장기 연재를 해야 한다. 짧더라도 몇 달 동안 이

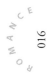

야기를 끌어 나가려면 이야기에 멈추지 않는 추진력이 있어야 한다. 그 추진력을 주는 것이 캐릭터의 욕망이나 목표다. 캐릭터가 가지기 힘든 욕망이나 목표가 없어지지 않는 한 이야기는 멈추지 않는다.

남녀 주인공의 관계 혹은 감정

로맨스 웹툰에서는 남녀 사이의 관계 여부도 체크해야 한다. 분명히 로맨스 장르라고 적혀 있는데, 로맨스가 조금도 느껴지지 않을 때가 있다. 여자 주인공과 남자 주인공이 등장하고 자주 만나는데 서로에 대한 감정 없이 각자의 목표에만 집중할 경우가 그렇다. 여자 주인공의 욕망이나 목표가 남자 주인공과 관련이 있거나 그 반대의 경우로 설정하는 편이 이야기 진행이 쉽다.

정리하자면 로맨스 작품 소개글은 '캐릭터, 캐릭터의 욕망이나 목표, 남녀 주인공의 관계'를 포함해야 한다. 이 세 가지가 명확히 있으면 흔들리지 않고 이야기를 진행해 나갈 수 있다.

로맨틱한 발상을
끌어내는 방법

지망생들은 보통 하고 싶은 이야기가 많다고 말한다. 그런데 정말 이야깃거리가 없다면 어떻게 해야 할까? 이런 경우는 '몇 편의 원고를 해 보았더니 이런 소재는 어렵고, 저런 소재는 그다지 재미가 없었고, 나는 경험도 별로 없고…' 하는 식의 생각이 들 때이다. 이렇게 아무것도 이야깃감이 떠오르지 않을 때 할 수 있는 방법이 몇 가지 있다.

자신의 최애 캐릭터나 아이돌, 짝사랑 등의 대상을 두고 망상하기

영화 〈그레이의 50가지 그림자〉(2015)도 팬픽으로 시작된 사실을 아는가? 자신이 좋아하는 상대를 대상으로 망상을 해 본 경험은 누구나 한 번쯤은 있을 테다. 자신을 좋아할지도 모른다는 작은 착각에서부터 어디선가 우연히 만나게 될지도 모른다는 행복한 생각, 나아가 실제로 사귀면 좋겠다는 망상까지…. 이미 자신이 좋아하는 마음을 가지고 있는 존재이기 때문에 무궁무진한 스토리가 나올 수밖에 없다.

자신이 좋아하는 사람이나 캐릭터를 다른 직업이나 다른 세계에 있는 존재로 바꾼 다음, 다른 모습의 자신과 만난다고 상상해 보면 전혀 다른 캐릭터와 이야기가 만들어진다. 독자들이 어떤 캐릭터를 가지고 상상했는지 전혀 모를 만큼 다르다. 그러니까 표절이나 혹은 자신의 마음이 들킬까 봐 전전긍긍하지 않아도 된다.

망상하기는 로맨스 장르에서 가장 추천하는 발상법이며, 실제로 작가들이 가장 많이 사용하는 방법이기도 하다.

**주변 사람을
관찰하기**

주변 사람을 관찰하며 발상하는 방법도 쉽고 재미있다. 특별히 재미있는 상황이나 사람이 아니더라도 얼마든지 이야기를 만들어 낼 수 있다. 최근에 내가 생각한 캐릭터를 예로 들어 설명해 보겠다.

미용실에 머리를 하러 갔다. 내 머리를 담당하는 디자이너가 아무리 봐도 어려 보이는데, 손놀림은 능숙하다. 이때부터 나의 망상이 시작된다.

'혹시 디자이너계의 천재가 아닐까?' (과장)
'아니면 너무 초짜라서 실력자인 것처럼 연기하는 걸지도 몰라.' (전환)

'옆에서 도와주는 잘생긴 어사를 짝사랑하지는 않을까?' (촉)
'원래 있던 실력 있는 디자이너가 갑자기 사고를 당해서 어쩔 수 없이 대타로 일하고 있는 걸지도 몰라.' (부정)
'그런데 거물급 손님이 오면 어떻게 대응할까?' (호기심)

내 마음대로 오해하고 망상하고 하는 일이 현실 세계에서는 비도덕적인 일이지만, 작가 세계에서는 적극적으로 권유하는 일이다. 극단적으로 과장하고 의심하는 과정을 마음껏 즐기며 재미있는 이야기를 생각해 보자.

내가 겪은 이야기

일상툰이 아닌 오리지널 창작을 할 때도 내 이야기를 넣을 수 있다. 사람들은 항상 자신의 이야기를 하고 싶어 한다. 자신의 입장과 느낌, 감정에 대해서 이야기하고 공감받고 싶어 한다. 술에 취해서 자신의 입장만 이야기하는 사람을 생각해 보면 쉽다. 그 사람의 진심을 알 수도 있고, 그 사람의 숨겨진 욕망이나 비밀을 들을 때도 있다. 그런 식으로 지극히 주관적인 내 이야기를 만들면 된다.

처음 연애했던 이야기.
어렸을 때부터 짝사랑하던 친구 이야기.
우연히 클럽에서 만났던 남자 이야기.
전 직장 사수 이야기.
...

내 이야기나 내 일기 같은 진솔한 이야기는 사람의 마음을 움직이는 묘한 힘이 있다. 실제로 경험했던 일이므로 같은 세대에서 공감대를 형성할 확률도 높을뿐더러, 매우 자세하게 알고 있어 섬세한 감정 표현도 가능하기 때문이다.

또 하나의 추가적인 장점은 자신의 이야기를 함으로써 심리 치료의 효과도 얻을 수 있다는 점이다. 후련하게 다 털어놓으면 자신을 스스로 들여다볼 수 있는 기회가 되기도 한다.

유의해야 할 점도 분명 있다. 때로 자신이 겪은 이야기를 하다가 주변 사람들의 이야기를 하게 될 때도 있는데, 당사자가 공개되길 원치 않는 이야기일 경우 문제가 발생할 수 있다. 실제로 성소수자가 소설로 인해서 아웃팅(강제로 커밍아웃)되어 문제가 된 사례도 있었다.

 이런 일을 피하기 위해서는 자신이 겪은 이야기를 그대로 사용하기보다는 발상의 단서로써만 사용하기를 추천한다. 나의 작품인 〈운빨 로맨스〉도 주변 인물을 발상하는 것에서 시작했지만, 발상을 발전시키면서 전혀 다른 이야기가 되었다. 당사자도 자신의 이야기일 거라는 생각을 전혀 하지 못했다. 또한 실존하는 사람의 이야기를 할 때는 그 사람에게 양해를 구해야 함이 당연하다. 우린 예술가이기 이전에 사람이고 사람보다 우선인 예술은 존중받을 수 없는 법이다.

하얀 백지부터 시작하면 부담스럽고 시작하기 어려울 수 있다.
이럴 때 가장 쓰기 좋은 방법은 저작권이 무료인 전래동화, 세계
명작동화, 이솝우화, 신화와 같은 고전을 변형하는 것이다.

시골쥐 서울쥐	산골에 살던 여고생이 서울 명문고로 전학 와서 벌어지는 이야기
선녀와 나무꾼	하늘에 살던 선녀가 나무꾼에게 반하여 대시하는 이야기
콩쥐팥쥐	일진으로 소문난 여고생 팥쥐가 의붓동생인 콩쥐를 사랑하는 이야기
도깨비	오래된 건물에 숨어 살던 도깨비가 자신의 집에 이사 온 주인공을 내쫓으려는 이야기
큐피드	현대의 모태 솔로를 구제하기 위해 내려온 큐피드가 모쏠녀에게 반하는 이야기

익숙한 이야기는 신인 작가나 지망생이 이야기의 기본 구조를
익힐 때 좋은 발상법이다. 기본적인 기승전결이 들어가 있으며,
재미 포인트도 확실하기 때문에 연출이나 원고 제작 등에 더 집
중할 수 있기도 하다.

독자에게도 이야기의 문턱을 낮춰 주는 장점이 있다. 익숙하기
때문에 설정에 대한 정보를 파악할 필요 없이 본격적인 재미를
빨리 느낄 수 있다. 즉, 작가와 독자 모두에게 편한 발상법이라고
할 수 있다.

주제로 발상하기	진중한 성격을 가진 작가 중에는 주제로 발상을 하기도 한다. 자신이 하고 싶은 주장이나 주제에 흥미를 느껴서 이야기를 시작하는 것이다.

'성형 미인이 왜 욕을 먹어야 하는가.'

'이혼은 실패가 아니다.'

'연애의 목적은 치유다.'

주제로 발상하기는 주제가 신선하거나 공감될수록 강하게 몰입할 수 있다. 아무도 해 주지 않았지만 꼭 듣고 싶었던 말을 주인공이 해 주면 카타르시스가 느껴지기도 한다. 이 발상에서 주의할 점은 논설문이나 학습 만화의 느낌이 될 가능성이 있다는 점이다. 주제에 공감할 수 있도록 적절한 캐릭터와 사건을 만드는 것이 관건이다. 웹툰의 주목적은 재미라는 것을 잊어서는 안 된다.

시각적으로 발상하기	그림 쪽에 자신이 있거나 좋아하는 사람은 그림으로 발상하기도 한다. 자유롭게 낙서를 하거나 크로키를 하다가 시각적으로 강한 느낌이 오는 상황 또는 캐릭터를 그리게 되었을 때, 자연스럽게 상상하면서 이야기가 만들어진다. 우연히 그린 남자의 포즈가 멋있어서 그 포즈에 맞는 성격이 생각나고, 그 성격에 따라 사건이 생각나기도 한다.

· 키가 큰 여자와 키가 작은 남자를 그리다가 '키 차이가 크게 나는 커플'을 주인공으로 한 아이디어가 떠올랐다.

· 우연히 나이 든 사람을 그리다가 '노안' 캐릭터에 대한 이야기를 생각해 냈다.

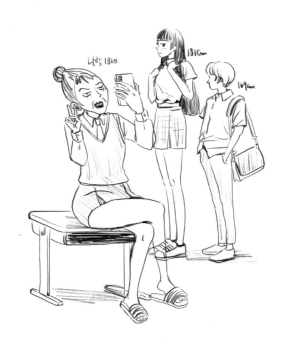

만화는 시각 예술이다. 시각적으로 재미를 주는 것이 최종 목표다. 시각적으로 발상하는 것이 다른 소설이나 드라마 등과 다른 방식이라 두려움을 주는 것도 사실이지만, 꽤 많은 작가들이 이 방법을 사용한다. 〈이웃의 토토로〉(1988)의 감독 미야자키 하야오도 이런 발상을 주로 하는 것으로 알려져 있다.

이야기에 힘을 불어넣는
발상 최적화

마음에 드는 소재를 가지고 재밌는 발상을 떠올렸다면 이제 그 발상을 제대로 키워 가야 한다. 이야깃감을 찾는 일은 아무나 할 수 있지만, 이야깃감을 발전시키는 일은 작가만이 할 수 있다. 이제부터 본격적으로 작가의 일이다.

신기하게도 처음 재미있다고 생각한 발상은 다른 사람도 똑같이 생각한 이야기일 가능성이 크다. 공모전 심사를 보게 될 때면 같은 소재와 같은 발상을 가진 작품들이 꽤 많이 나온다. 그 당시의 트렌드나 인기 작품과 비슷한 소재나 발상들이 특히 그렇다. 서로의 작품을 보았다면 표절을 의심할 정도다. 처음 생각한 발상을 가지고 작품을 하면 십중팔구 클리셰가 될 확률이 높다. 그렇기 때문에 발상 자체를 더 재미있고 힘 있는 것으로 업그레이드해야 한다.

이야기를 앞으로 진행하라는 말이 아니다. 발상 자체를 더 재미있고 힘 있게 만들어야 한다는 의미다. 이때 신인 작가와 지망생

이 하는 흔한 실수 중 하나가 재미있는 여러 가지 발상들을 짬뽕시키는 것이다. 발상 자체를 발전시킨다는 것은 여러 가지를 섞는다는 의미가 절대 아니다. 인어공주 이야기를 생각했는데, 좀비 이야기까지 섞으면 안 된다는 말이다. 이럴 경우 설정이 늘어나고 이야기가 복잡해질 뿐이다.

이야깃감을 더 힘 있게 바꾸는 방법들을 살펴보자.

끊임없이
'왜?'라는
질문을 던진다

'왜 그를 보고 한눈에 반했을까?'
'왜 그녀는 성형을 많이 했을까?'
'왜 그녀는 미신에 집착할까?'
'왜 그 남자는 여자를 만나지 않으려 할까?'

사실 많은 이야기들이 이 '왜?'라는 질문으로 견고해진다. 작품 속에서 보이는 사연과 이유는 작가들이 처음부터 생각한 것이 아니다. 처음 생각한 발상은 그냥 재미있는 상황이나 사람만 존재할 뿐이다. 주인공이 왜 그런 행동을 하는지에 대한 이유를 깊이 있게 생각하다 보면 스토리가 생겨나고 발상 자체도 더 재미있어진다.

과장을
해 보자

과장은 만화에서 꾸준히 사랑받는 이야기 방식이다. 이야깃감에 특별한 점이 느껴지지 않거나 밋밋할 때 쉽게 쓸 수 있는 방법이기도 하다.

여주인공을 그리워하는 남주인공	>	여주인공에게 집착하는 남주인공
공부를 잘하는 여주인공	>	어릴 때부터 영재로 유명했던 여주인공
다이어트에 성공한 여주인공	>	다이어트에 성공해서 유명 배우가 된 여주인공

단, 너무 심한 과장은 공감을 잃을 수 있으니 적당한 선에서 사용해야 한다. 자극과 재미는 공감의 테두리 안에서 더 몰입할 수 있다는 것을 기억해야 한다.

반대되는
상황으로
바꿔 보자
(생각의 전환)

생각의 전환도 자주 쓰는 아이디어 기법이다. 부분을 반대로 바꿔 보면 전혀 새로운 발상으로 변하게 된다. 익숙한 설정도 이 생각의 전환으로 전혀 새로운 이야기로 만들 수 있다.

| 너무 예쁜 여자 | > | 너무 예쁜 남자 |

| 금사빠(금방 사랑에 빠지는) 주인공 | > | 금사식(금방 사랑이 식는) 주인공 |

| 여주인공을 질투하는 악녀 캐릭터 | > | 공주를 질투할 수밖에 없는 시녀를 주인공으로 한 이야기 |

나라면 절대 하지 않을 것 같은 이야기를 생각해 본다

이야깃감을 발전해 나가다 보면 더 이상 뻗어 나가지 못하고 막힐 때가 있다. 그럴 때는 오히려 본인이라면 절대 하지 않았을 이야기를 생각해 보자. 본인의 취향이 아니거나 원하지 않던 방향을 생각해 보면 오히려 이야기가 잘 풀릴 때가 있다.

이 방법은 본인이 가지고 있는 고정 관념이나 선입견을 없애는 방법이다. 자신을 막고 있는 보이지 않는 벽을 부수는 것이다. 생각의 전환과 비슷하지만 영역이 더 넓다고 할 수 있다.

| 예쁘고 여리 여리하고 착한 캐릭터 | > | 예쁘고 여린데 나쁜 캐릭터도 있지 않을까? |

본인은 아니라고 생각해도 선입견이나 고정 관념이 없는 사람은
없다. 열린 생각을 하는 사람도 마찬가지다. 누구나 주어진 환경
과 입장에 따라 생각하는 방식이 다르기 때문이다. 나라면 절대
하지 않을 것 같은 이야기는 작가 본인의 새로운 취향을 발견하
게 되는 기회가 될지도 모른다.

발상을 발전시킬 생각+
아이디어 정리 도구

작가가 발상을 발전시킬 때는 생각을 정리하는 것과 새로운 아이디어를 생각하는 것이 동시에 요구된다. 정리만 할 수도 없고 아이디어만 낼 수도 없다. 그래서 나는 생각 정리 도구인 마인드맵과 아이디어 도구인 브레인스토밍을 동시에 사용하며, 이 도구를 '마인드맵 스토밍'이라 부르고 있다. 간단히 설명하자면 마인드맵을 동시에 여러 개 진행하는 것과 같다. 내가 이름 붙이기는 했지만 대부분의 작가들이 이런 비슷한 생각의 과정을 거쳐 발상을 정리한다.

마인드맵 스토밍을 진행하는 방법은 다음과 같다.

1. 발상과 관련된 문장이나 소재를 가운데 써 놓고 마인드맵을 진행한다.
2. 또 로맨스와 관련된 단어도 옆에 써 놓고 마인드맵을 진행한다.
3. 연결되지 않는 전혀 새로운 단어가 생각날 때도 빈 곳

에 적어 놓고 마인드맵을 진행한다.

4. 동시에 여러 개의 마인드맵을 진행한다.

5. 그림이 편할 때는 그림으로 표현해도 된다.

6. 어느 정도 진행이 된 후에 서로 떨어져 있는 것끼리 연

 결해 본다.

7. 마음에 드는 발상이 나올 때까지 진행한다.

8. 작품의 소개글과 제목을 써 본다.

내 작품인 〈운빨 로맨스〉의 마인드맵 스토밍을 살펴보자.

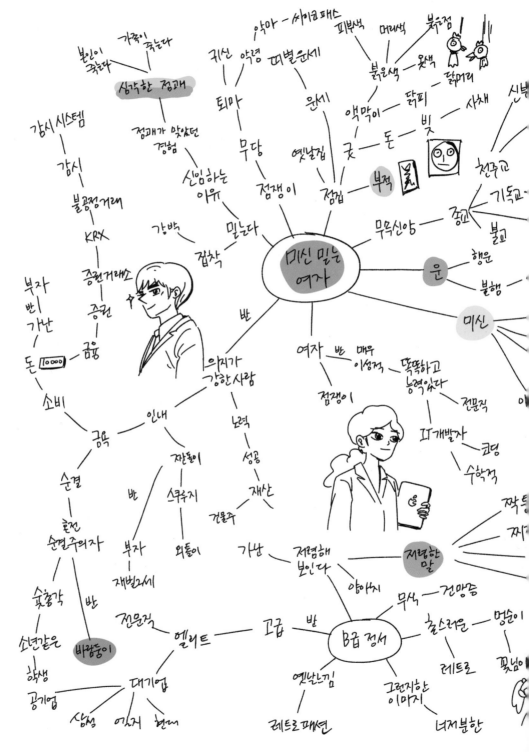

심각한 점괘

본인이 죽는다
가족이 죽는다

정괘가 맞았던 경험

감시 시스템
감시
불공정거래
KRX
증권거래소
증권
금융
돈
부자
반
가난
소비
금욕
순결
순결주의자
숫총각
소년같은
학생
공기업

신임하는 이유

강박
집착
밀는다

야아 — 싸이코패스
귀신 악령 띠별운세
퇴마
윤세
무당
점쟁이
옛날집
액막이 — 닭피
굿 — 돈 — 빛
점집
부적

피부색 머리색 붉주점
붉은색 — 옷색
닭머리
사채
신복
사채 빛
천주교
기독교
종교
불교

미신 믿는 여자

무속신앙

운 — 행운 — 불행

미신

의지가
강한사람

반

노력
성공
재산
건물주

인내

잔들이
스쿠루지
외톨이

반
부자 |
재벌2세

여자 반 매우
이성적 — 똑똑하고
능력있다 — 전문직
점쟁이
IT개발자 — 코딩 — 수학적

저렴한 말
짝퉁
저렴해
보인다
가난
양아치
무식 — 건망증

엘리트 — 고급
전문직

반
바람둥이

대기업
삼성 연지 현대

반
B급 정서

옛날느낌
레트로패션

호스러운 — 명순이
레트로
꽃님이
그런지한
이미지
너저분한

마인드맵 (손글씨)

- 전도사
- 부목사
- 크다
- 대형관리
- 개척교회 — 가난 / 헌신 — 진실함
- 목사님
- 교회오빠
- 전도자
- 구녀임
- 핸드폰
- 세로컷.
- 웹툰
- 벤처회사 / 과정
- 일반적인 회사
- 만화적
- 반 / 현실경험
- 일반독자
- 직장인
- 학생
- 포괄한
- 클리셰
- 장애물
- 로맨틱 코메디
- 싸운다
- 코믹 / 로맨스
- 폭력 / 접촉
- 계약문제
- 집
- 가독성
- 만통성 따로

- 식물인간 — 병원
- 학대
- 고아 — 소녀가장 — 책임감
- 교통사고 — 사망 / 가족
- 부모님 / 자식 / 남편 — 전남편 — 이혼 / 동생 — 가장 / 여동생
- 초간함 — 급한 성격

- 문지방 밟지마라 — 발이걸려 넘어짐
- 소금 뿌리기 — 짜다 / 하얀색
- 만리장성
- 하룻밤 — 궁합
- 잠자리
- 누나
- 연상연하
- 입술 — 키스 / 마음
- 키스
- 커플
- 나이차 많은 — 아저씨 / 아줌마 — 이모
- 신부 — 면사포 — 화이트
- 도망
- 신랑
- 선 — 소개팅
- 결혼
- 스캔들
- 감정

- 어릴적 인연
- 운명적인 이상적 큐피트
- 낭만적
- 로맨스 — 로맨틱
- 화살
- 뽀뽀
- 하트 ♡♡
- 스킨십

- 사랑 이야기
- 연애 — 구남친
- 시나브로 — 물든다 — 핑크색
- 분홍 — 연분홍
- 전화 / 연락 — 카톡 / 연락두절 / 문자
- 사진
- 사귀다
- 데이트 — 극장 / 맛집

- 마음 — 싸움 — 험담
- 그리움 — 애절한 — 기억
- 설렘 — 두근두근 — 심장 / 콩닥콩닥
- 애증 — 싸움 / 복합적

- 잡것

마인드맵 스토밍에서 나온 단어들을 토대로 여러 가지를 조합해
서 초기 발상과 제목들을 만들었다.

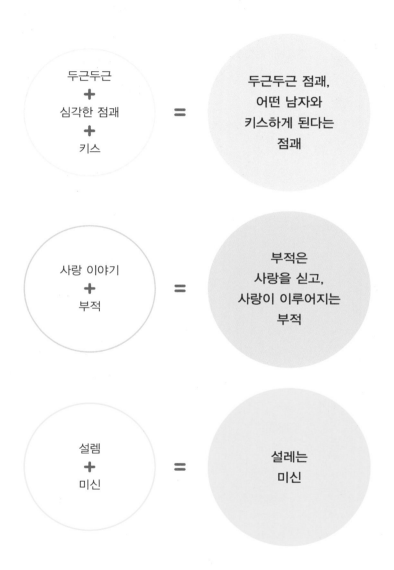

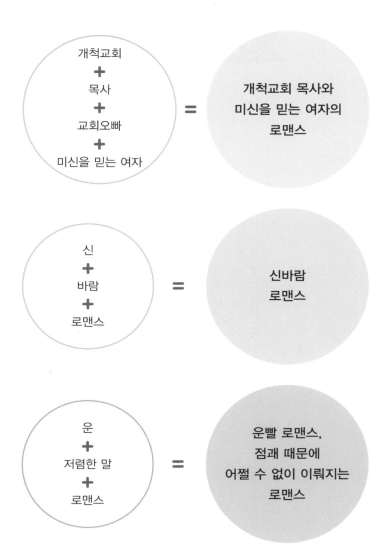

개척교회
+
목사
+
교회오빠
+
미신을 믿는 여자
= 개척교회 목사와
미신을 믿는 여자의
로맨스

신
+
바람
+
로맨스
= 신바람
로맨스

운
+
저렴한 말
+
로맨스
= 운빨 로맨스,
점괘 때문에
어쩔 수 없이 이뤄지는
로맨스

마인드맵 스토밍 템플릿

매력적인 캐릭터 만들기

캐릭터가
가장 중요하다

앞에서도 이야기했듯이 캐릭터는 정말 중요하다. 특히 로맨스 장르에서 캐릭터는 발상, 플롯, 배경 등의 요소보다 훨씬 더 중요하다.

로맨스 인기작들을 살펴보면 주인공 캐릭터가 명확한 경우가 대부분이다. 주인공의 성격이 명확하지 않다면, 주인공은 스스로 어떻게 연기할지 몰라서 인형처럼 어색하게 움직이거나 이야기 자체의 힘이 약해지기 마련이다. 주인공 캐릭터가 명확해야 하는 이유는 다음과 같다.

1. 사람들은 기본적으로 사건보다 사람에게 관심이 많다.
2. 특히 로맨스는 감정을 다루는 분야이므로 사람이 중요하다.
3. 작품에 대한 기억도 사건보다는 캐릭터와 관련된 기억이 훨씬 오래간다.
4. 캐릭터 설정이 잘 되어 있으면 연재를 진행하면 할수

이렇게나 다양한 이유로 캐릭터는 명확해야 한다. 그렇다면 로맨스 장르에서는 어떨까? 캐릭터를 명확하게 설정하기만 하면 될까? 로맨스 장르에서 캐릭터를 설정할 때 유의해야 할 사항을 구체적으로 살펴보자.

호감형
캐릭터

내가 플랫폼으로부터 가장 많이 듣는 피드백은 주인공 캐릭터의 '호감도'다. 주변의 작가분들도 많이 들었다고 하니 플랫폼에서 매우 중요하게 생각하는 포인트라는 걸 알 수 있다.

독자의 반응을 보더라도 캐릭터의 호감도는 매우 중요하다. 캐릭터가 조금이라도 상식 밖의 행동을 하면 하차하겠다는 댓글을 심심치 않게 본다. 어찌 보면 당연하다. 주인공이 호감이어야 그들을 응원하며 이야기를 계속 지켜볼 수 있으니까.

특히나 웹툰 시장에서는 인물의 호감도에 대한 기준이 무척 높다. 출판 만화 시절에는 만화를 자주 찾아보고 좋아하던 사람들이 대부분이라 만화적으로 표현한, 일명 개성이 강한 캐릭터가 요구되었다면, 현재의 웹툰은 접근성이 높아져서 덕후가 아닌 일반 독자들이 많고 서로 의견을 주고받는 문화가 생성되었다. 따라서 만화적인 허용보다는 실제로 존재할 법한 공감 가는 캐릭터에 대한 요구가 훨씬 높아졌다.

문제는 호감의 정도가 사람마다 기준이 다르다는 것이다. 그래서 호감의 객관적인 기준을 알아볼 필요가 있다. 주인공은 보통 호감을 주는 포인트를 3~4개씩 가지고 있다.

익숙한
사람

사람들은 자신과 비슷한 사람에게 친숙함을 느낀다. 나이대가 비슷하거나 직업이 비슷하거나 같은 단체에 소속되었거나 할 때 편하게 느껴지고 빨리 친해질 수 있다. 캐릭터도 마찬가지다. 자신과 비슷한 경험을 하는 캐릭터에게 빨리 공감하고 친숙해진다. 이 부분은 타깃층과 관련이 깊다. 자신의 작품을 읽는 독자들과 비슷한 나이나 직업을 설정하면 독자들이 공감하고 감정 이입도 쉽게 할 수 있다. 학교나 캠퍼스가 배경인 작품이 꾸준히 나오는 것은 그 이유에서다.

예쁘고
잘생긴
사람

우리는 솔직히 예쁘고 잘생긴 사람을 좋아한다. 이건 클리셰라기보다는 아름다움을 좇는 인간의 본능이다. 현실 세계에서 외모를 가지고 사람을 판단하면 물론 잘못이지만, 가상 세계에서는 현실에서 이룰 수 없는 부분을 즐기기 위한 목적이 존재하므로 굳이 외모의 기준을 낮출 필요가 없다.

못생긴 설정이라고 해도 '귀여운데?'라는 느낌이 들 정도로는 그려야 한다. 만화는 그래픽적인 요소가 강하기 때문에 더욱 그렇

다. 못생긴 설정의 캐릭터는 보통 예뻐지거나 다른 이미지로 변하기 전의 캐릭터 모습으로 출연할 때가 많다.

바른 생활 이미지	당연한 말이지만 주인공은 사회적인 규범을 잘 지키며 살아야 한다. 다양한 세대의 웹툰 독자는 여러 가치관을 가진 사람들로 구성되어 있기 때문에 도덕적인 기준도 다양하다. 보다 많은 사람의 기대치에 맞추려면 기준을 깐깐할 정도로 높게 잡아야 한다.

부모님을 원망하거나 다른 사람의 뒷담화를 하는 모습. 쓰레기를 아무렇지 않게 버리는 모습이나 안전벨트를 매지 않는 모습. 좀 더 나아가 게으르거나 자신의 일을 제대로 하지 않고 남에게 미루는 모습 등도 주인공이라면 하지 않는 행동이다.

남의 어려움을 보고 그냥 지나치지 못하고 남을 도와주는 행동은 주인공이 가장 자주하는 행동이다. 이들은 자신의 행동에 대해서 곱씹고 어떤 것이 옳은 길인지 고민하기도 하며 바르게 살려고 노력한다.

능력자	주인공은 보통 능력자다. 현재 경제적인 능력이 없거나 인정을 못 받고 있다고 해도 한 가지 특출한 능력은 보유하고 있어야 한다. 그래야 능력자에게 관심을 보이고 첫인상을 좋게 갖는 법이

다. 또, 그 캐릭터의 과거와 미래를 어느 정도 보여 주는 척도이기도 하다.

- 공부를 잘한다.
- 빠르게 승진했다.
- 운동을 잘한다.
- 요리를 잘한다.
- 화장을 잘한다.
- 외국어를 잘한다.
- 대인 관계에 능숙하다.
- 그림을 잘 그린다.
- 유머 감각이 뛰어나다.
- 노래를 잘한다.
- 초능력이 있다.
- 독심술이 있다.
- 힘이 세다.

 …

Check Point

특별한 능력은 그 사람의 개성을 나타내기도 하고, 강한 매력을 부여하기도 한다. 하지만 로맨스 장르에서는 로맨스를 부각하기 위한 수단으로써만 존재하는 편이 좋다. 특별한 능력을 부각하기 위해 그 사건에 집중하다 보면 감정선을 놓치는 경우가 많기 때문이다. 특별한 능력에 좀 더 집중하고 싶다면 장르 자체를 다시 생각해 보는 편이 낫다. 로맨스 분위기가 거추장스럽고 불필요하게 느껴질 수도 있기 때문이다.

영화 〈늑대소년〉(2012)에서는 여주인공을 지켜 주는 역할과 한 사람을 평생 '사랑'한다는 설정만 집중해서 보여 준다. 늑대소년이 세계를 제패하고 악당을 물리치는 고민 따윈 하지 않는다.

드라마 〈별에서 온 그대〉(2013~2014)도 마찬가지다. 초능력을 가진 외계인으로 설정된 남주인공이 400년 만에 진짜 '사랑'을 하는 것을 최대 과제로 삼았다.

웹툰 〈이번 생도 잘 부탁해〉에서도 생을 여러 번 사는 능력을 가진 여주인공이 자신의 모든 능력을 남주인공을 다시 만나는 데 사용한다. 로맨스 장르에서는 '사랑'이 가장 중요하기 때문이다.

| 반전 매력의 소유자 | 사람이 너무 완벽하면 오히려 다가가기 힘들다. 자고로 빈틈이 있어야 매력도가 올라가는 법이다. |

- 잘생겼는데 옷을 못 입는다.
- 예쁜데 무식하다.
- 착한데 말이 거칠다.
- 요리는 잘하는데 다이어트는 못한다.
- 운동은 잘하는데 자주 넘어진다.
- 귀엽게 생겼는데 힘이 세다.
- 머리는 좋은데 공부를 못한다.
- 성격은 좋은데 친구가 없다.

옛날 출판 만화 때부터 많이 사용하는 방법으로 꾸준히 계속 사랑받는 방법이다. 흔히 '갭모에'라고 표현하기도 한다. 평소에 보여 줬던 모습이 아닌, 의외의 모습에 그 사람에 대한 호기심이 더 생기며 호감도 상승한다. 반전 매력은 입체적인 캐릭터를 만드는 쉬운 방법 중 하나다.

Check Point

의외의 면은 캐릭터에 익숙해졌을 무렵에 보여 주는 편이 좋다. 처음부터 여러 가지 특징을 보여 주다 보면 오히려 캐릭터성이 명확하지 않게 보일 수 있으니 유의하자.

반영웅
캐릭터

호감형 캐릭터에 대한 이야기를 듣고 반감이 드는 사람이 있다면 아마도 반영웅 캐릭터를 취향으로 가진 사람일 것이다. 반갑다. 나 또한 그렇다.

나는 욕심이 많으면서도 무언가 모자라고, 찌질하고, 실수투성이의 인생을 사랑한다. 실제로 작품에 이런 캐릭터들을 많이 등장시키기도 했다. 분명히 이런 캐릭터들은 호감이라고 말하기 어렵다. 하지만 응원하게 만들 수는 있다. 독자들은 주인공을 응원할 마음이 생긴다면 작품을 계속해서 보게 될 것이다.

반영웅 캐릭터를 응원하게 만드는 네 가지 방법을 하나씩 살펴보자.

주인공보다
훨씬 더
나쁜 놈이
주인공을
방해한다

친구의 남자친구를 몰래 짝사랑하고 있는 주인공이 있다고 가정해 보자. 주인공은 자신도 모르게 친구의 남자친구에게 가는 시선을 숨기지 못하고 몰래 그의 사진도 간직하고 있다. 심지어 둘이 헤어지길 원하는 소원까지 빌고 있다. 이런 경우 친구의 남자친구에게 마음이 향하는 것은 비난받을 일이고 분명 호감 가는 행동은 아니다. 그런데 친구가 이런 주인공의 마음을 알면서도 일부러 주인공을 괴롭히는 상황이라면 어떨까?

친구는 사실 남자친구를 별로 좋아하지도 않았는데, 주인공을 괴롭히기 위해 일부러 남자친구와 사귄 거라면? 그리고 주인공을 유심히 관찰하며 그 상황을 즐기는 고약한 성격이라면? 아마도 독자들은 주인공을 응원할 수밖에 없을 것이다.

자신이
한 나쁜 일에
대해서 심하게
첫값을 받는다

친구의 남자친구를 좋아하고 있다는 마음을 친구에게 솔직하게 전하자, 친구와 그녀의 무리가 눈살을 찌푸릴 정도로 상식 선을 넘어 주인공을 비난한다고 상상해 보자. 주인공이 그 정도로 잘못한 건 아니지 않냐고 묻고 싶어질 것이다.

한 분야에서
능력자다

대개 반영웅 주인공은 욕심이 많기 때문에 일도 열심히 하고 능력도 좋은 편이다. 나쁜 욕망을 가졌더라도 근면 성실한 성격이라면 현실적인 공감도 가질 수 있고 호감마저 느낄 수 있다. 친

구의 남자친구를 좋아하는 주인공은 비록 외모는 별로여도 공부를 취미로 가졌다. 전교 1등을 하고 전교 회장으로 리더십도 있지만 좋아하는 친구 앞에서는 허둥대고 실수를 연발한다.

착하진 않지만 매너 있게 행동한다

바람직하지 않은 욕구나 목표를 가지고 있지만, 오히려 매너가 좋을 수도 있다. 꼬박꼬박 존댓말을 쓴다든가, 시간 약속을 잘 지킨다든가, 남의 장점을 잘 안다든가 하는 모습을 보인다. 만약에 욕을 자주 하거나 거친 성격의 주인공이라 하더라도 자신의 그런 모습을 좋아하지 않는다는 인간적인 희망이라도 보여 주면 주인공에게 충분히 매력을 느낄 수 있다.

반영웅 캐릭터 만드는 방법에 대해 길게 얘기했지만, 사실 본질은 현실에 있다. 현실 세계에서는 완전한 선인도 완전한 악인도 찾기 힘들다. 그때그때의 상황과 욕망에 따라서 움직이는 것이 인간의 삶이고, 우리는 그 단면만을 바라보기 때문이다.

자신이 정한 주인공이 호감형이 되기 힘들다면 최소한 주인공의 편에 서서 응원이라도 할 수 있게 만들면 된다.

살아 움직이는
캐릭터

작가들은 연재하다 보면 캐릭터가 스스로 움직인다는 말을 종종 한다. 작가가 애써 생각하지 않아도 친한 친구처럼 캐릭터의 행동이 저절로 눈에 그려지는 것이다. 주로 장편으로 연재하는 만화나 웹툰은 전체 이야기를 세밀하게 짜고 나서 원고에 들어간다는 것이 현실적으로 불가능하다. 보통은 중요한 에피소드와 주요 줄기가 되는 스토리만 결정하고 연재에 들어가게 되는데, 캐릭터가 스스로 움직이지 않는다면 연재를 지속하기가 힘들어진다.

연재를 오래 한다고 캐릭터가 항상 스스로 움직이는 건 아니다. 물론 연재를 진행하면서 캐릭터의 행동에 패턴이 생기고 작가도 모르게 캐릭터의 설정이 다듬어지면서 저절로 움직이는 경우도 있다. 그렇지만 작가도 모르는 우연을 바란다는 건 불안한 일이다. 캐릭터를 설정할 때 확실하게 콘셉트를 정하여, 캐릭터가 스스로 움직이게 만들어야 한다.

그렇다면 캐릭터를 움직이게 하는 힘은 어디에서 나오는 걸까? 실제 삶에서 우리를 움직이게 하는 것들을 파악해 보면 이해하기 쉽다.

'예뻐지고 싶다.'

'그 사람이 나를 좋아했으면 좋겠다.'

'혼자 밥 먹기 정말 싫다.'

이런 대사 속에 공통으로 들어 있는 것은 욕망, 욕구, 목표 등이다. 캐릭터에게 이 욕망이나 목표를 주게 되면 캐릭터들이 저절로 행동하기 시작한다. 인간은 무언가를 원하고 무언가를 얻기 위해 행동하기 때문이다.

그런데 이 욕망, 욕구, 목표가 전부 효과적인 건 아니다.

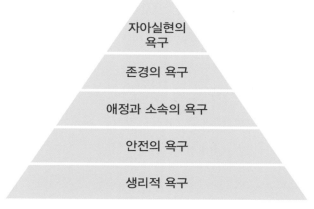

이 그림은 미국의 심리학자 매슬로(Abraham H. Maslow)가 발표한 인간의 욕구 단계 피라미드다. 매슬로는 하위 계층의 욕구가 어느 정도 충족이 되어야 상위 계층의 욕구가 나타난다고 보았다.

5개의 욕구 단계 중 생리적 욕구와 애정과 소속의 욕구가 로맨스 장르와 관련이 있다. 인간은 사랑하고 사랑받기를 원하고 또 성(性)에 관한 근본적인 욕구를 가지고 있기 때문에 이러한 욕구가 있으면 확실히 움직이게 할 수 있다.

하지만 캐릭터의 목표가 상위 단계의 욕구인 경우는 그렇지 못할 확률이 높다. 즉, 생리적인 욕구보다 상대적으로 행동의 동기가 약할 수밖에 없다.

캐릭터의 목표를 정할 때 너무 고차원적인 목표를 갖지는 않았는지 검토하는 것은 매우 중요하다. 연재 내내 캐릭터가 움직이지 않는 일이 생길지도 모르니 말이다.

인물들 케미
높이는 법

호감형 캐릭터에 대해서 알아봤다면 로맨스를 만들어 줄 남녀 주인공의 케미를 생각해 봐야 한다. 각자가 호감이라고 해도 둘이 만났을 때 어울리지 않는다면 로맨스에서는 아무짝에도 쓸모가 없다. 두 주인공의 케미를 살려줄 포인트를 잘 생각해 보자.

케미(chemistry)라는 말은 네이버 국어사전에 의하면 '화학 반응이라는 뜻으로, 사람들 사이의 조화나 주고받는 호흡을 이르는 말'이라고 나와 있다. 즉, 서로 다른 두 명이 만나면서 일어나는 반응을 말하는 것으로 '다름'과 '차이'를 필요로 한다는 것을 알 수 있다. 여기서 어떠한 반응이 나오게 하려면 둘에게 '차이'를 만들어 주면 된다.

차이점은 반대어로 만들어질 때도 있고, 그렇지 않을 때도 있다. 다음의 예를 살펴보자.

마음의 차이	한 사람만 좋아한다. 한 사람만 싫어한다. 한 사람이 자신의 마음을 모른다. 한 사람이 자신의 마음을 숨긴다.
외모의 차이	거대한 체구와 여리여리한 체구. 화려한 외모와 수수한 외모. 어두운 피부톤과 하얀 피부톤. 무서워 보이는 인상과 착해 보이는 인상.
성격의 차이	적극적인 성격과 소극적인 성격. 발랄한 성격과 과묵한 성격. 차가운 성격과 따듯한 성격. 진지한 성격과 장난스러운 성격. 외톨이 성격과 오지랖이 넓은 성격. 독단적인 성격과 우유부단한 성격. 급한 성격과 여유로운 성격.
사회적 위치의 차이	공주와 경호원. 왕자와 시녀.

대표와 신입사원.

선생님과 학생.

재벌과 서민.

직장인과 백수.

신념의 바람둥이와 순진한 사람.
차이

진보적인 사람과 보수적인 사람.

긍정적인 사람과 부정적인 사람.

완벽주의자와 게으름뱅이.

Check Point

요즘 감성의 추세는 '자연스러움'이다. 웹툰은 출판 만화에 비해서 이런 면이 많이 다르다. 독특한 상상보다 '공감'에 치중해야 한다. 둘의 차이를 너무 극단적으로 표현하기보다는 현실에 있을 법한 사람의 느낌으로 표현하는 편이 좋다.

평범한 캐릭터에
매력 더하기

작품의 소개글이 술술 써지고 스토리 라인도 생각나는데, 캐릭터는 명확하지 않은 경우가 있다. 또는 작가 본인의 성격이나 주변 친한 사람들의 성격만 반복해서 나올 뿐, 다양한 사람이 등장하지 못할 때도 있다.

나도 신인 시절에는 특히나 그랬었다. 사람에 대한 관심이 부족해서, 나이가 어려서, 경험이 부족해서 등 이유는 다양하다. 사람을 깊게 관찰하려는 노력과 시간을 두고 많은 경험을 쌓으면 해결될 일이지만, 그러기에는 너무 많은 시간이 필요하다. 또, 그런 눈이 생길 때까지 원고를 안 쓸 수도 없는 노릇이다.

그렇다면, 내가 소개하는 캐릭터 조합기로 캐릭터를 만들어 보자. 만화나 다양한 매체에서 자주 등장하는 전형적인 캐릭터들과 성별, 직업, 나이 등을 합해서 캐릭터를 만드는 방법이다. 이 간단한 방법으로 캐릭터의 특성만 구체화시켜 줘도 캐릭터의 매력이 훨씬 돋보일 수 있다.

캐릭터 전형 (1~3가지)	**장점** 긍정주의자, 평화주의자, 감성적인 예술가, 지혜로운 현자, 카리스마 있는 사람, 똑똑한 사람, 아이같이 순수한 사람, 책임감이 큰 사람, 순수한 천재, 야망 있는 사람, 터프한 사람, 사명감이 지나치게 높은 사람, 거짓말 못하는 사람(말하면 다 티나는), 묵묵히 자기 일을 잘하는 사람, 외모가 출중한 사람 **단점** 겁쟁이, 험악한 욕쟁이, 잔소리꾼, 쌀쌀맞은 새침데기, 구두쇠, 무기력한 사람, 무식한 사람, 아이같은 악동, 울보, 반항심 높은 사람, 성격 급한 사람, 험하게 산 좀도둑, 비굴하면서 소심한 사람, 음침한 사람, 허세 부리는 사람, 바람둥이, 무뚝뚝한 사람, 잘 잊어버리는 성격, 부주의해서 실수를 잘하는 성격 **특이점** 힘센 사람, 야한 사람, 원칙주의자, 오뚝이, 캔디, 점쟁이 타입, 장난꾸러기, 먹보, 워커홀릭, 쇼핑 중독자, 화려한 치장을 즐기는 사람, 미신을 믿는 사람, 게으른 성격, 지나치게 말수가 적은 사람, 잘난 척쟁이, 불필요한 걸 다 알고 있는 성격(덕후), 깔끔 떠는 사람, 법을 무시하는 사람(무단횡단, 쓰레기 투기, 과속 등), 건강 염려증, 기괴한 걸 좋아하는 사람(메탈, 벌레, 괴물, 외계인 등)…

성별	여자 or 남자

직업이나 정체	고등학생, 대학생, 회사원, 선생님, 택배 기사, 의사, 거지, 조폭, 백수, 공시생, 뱀파이어, 외계인, 반인반수, 귀신, 저승사자, 좀비, 왕, 왕비, 공주, 왕자, 고아, 시녀, 검사, 악마, 천사, 마녀, 마법사, 선녀, 로봇, 인공지능…

나이	어린이, 10대, 20대, 30대, 40대, 중년, 노인…

=

조합된 캐릭터	'10대의 모습을 한 겁쟁이 저승사자'

캐릭터 조합기 템플릿

캐릭터 전형	
	+
성별	
	+
직업이나 정체	
	+
나이	
	=
조합된 캐릭터	

로맨스 플롯 워밍업

관계의
빌드업

로맨스 웹툰에서의 플롯은 '둘의 관계 발전'에 따라 흐른다. 둘의
사이가 갑자기 이어지는 것도 좋지 않을뿐더러, 쉽게 이어지는
것도 좋지 않다. 또한 둘 사이의 변화가 너무 느려도 문제다. 세
상이 끊임없이 변하듯 남녀 주인공의 사이도 계속 변해야 한다.

만남부터 서로의 사랑을 확인하는 순간까지 그들의 관계를 빌드
업해야 한다. 한땀 한땀 그들의 심리를 짚어가며 섬세하게 이야
기를 짜내야 비로소 명품이 만들어진다.

이런 로맨스 웹툰의 본질을 잊고 플롯을 작성하다 보면 사건 중
심으로 빠질 우려가 있다. 아니면 감정의 변화가 급작스럽거나
공감받지 못하는 진행이 될 수도 있다. 그러니 사건의 변화와 관
계의 변화를 둘 다 놓치지 말고 구성해야 한다.

예를 들어, 남자 주인공이 여자 주인공에게 고백을 하지도 않았
는데 무작정 키스를 한다든가, 서로에 대해 잘 알지도 못하는데

두근거린다든가 하면 남자 주인공이 아무리 매력이 있어도 감동의 크기는 작을 수밖에 없다.

로맨스의 목표는 키스도 아니고 결혼도 아니다. 어떤 사람을 만나서 서로를 알아 가고 마음을 확인해 가는 순간들이 아름다운 러브스토리를 만드는 것이다. 그 순간들을 놓치지 말고 작품에 담도록 노력해 보자.

연재물에서
회차별 스토리의 중요성

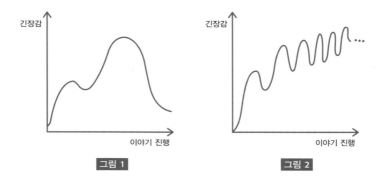

단편 웹툰이나 영화, 소설의 스토리 흐름은 〈그림 1〉처럼 흐른다. 초반에 주요 사건이 터진 후 그 사건을 해결하려고 노력하다가 마침내 해결하고 결말을 맞이하는 구성이다.

하지만 웹툰은 결말이 아무리 궁금하더라도 그 중간 스토리가 재미없으면 계속해서 보기가 힘들다. 사건의 발단부터 결말까지 비교적 단시간에 공개되는 영화, 소설과는 달리 웹툰은 짧게는 몇 달, 길게는 몇 년 동안 연재하기 때문에 최종 결말보다는 중

간 스토리의 재미가 훨씬 더 중요하다. 그래서 영화나 소설과는 전체 스토리 흐름이 조금 다른 〈그림 2〉처럼 구성하는 편이 좋다.

나중에 모두가 만족할 만한 결말로 끝나면 더 좋겠지만, 독자들은 현재 이 웹툰이 얼마나 흥미롭고 재미있는지에 더 관심이 많다. 따라서 결말이 얼마나 거대하고 큰 재미를 주는지 어필하는 건 좋은 생각이 아니다. 몇 년 후의 재미에 신경 쓰느라, 그동안의 연재 분량에서 재미가 덜 느껴진다면 실패한 작품이라고 평가될 수 있다. 또 몇 년간 연재를 이어나갈 수도 없다. 물론 단행본이나 단편 분량의 작품은 예외다.

이러한 이유로 웹툰의 전체 스토리를 작성할 때는 회차별이나 에피소드별로 클라이맥스와 작은 결말들을 만들어 줘야 한다.

전체 스토리 흐름

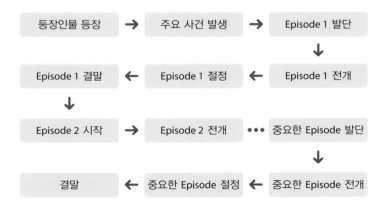

필수 에피소드를
만들자

로맨스 장르에서 전체 스토리를 정리할 때 써 두면 좋은 필수 에
피소드들이 있다.

**주인공의
등장과 욕망
(목표)**

초반에 주인공이 등장하는 장면은 '주인공의 첫인상'을 결정한
다. 매력이 있어야 함은 물론이고 욕망이나 목표도 확실히 제시
해 주는 편이 좋다.

· 사람을 재우는 흑마법의 능력을 가지고 태어난 마녀(여
주인공). 저주받은 능력이라며 사람들의 멸시를 받고 지
하 감옥에 갇혀 외롭게 살고 있다. 하지만 사람을 미워
하지 않고 언젠가 친구를 사귀길 소망한다.

· 반면 남주인공은 황실의 기사 단장으로 마신을 물리치
고 많은 사람들의 환호를 받으며 귀환했다. 성공에 대한
야망이 크고 황녀와 결혼하려는 속셈을 갖고 있다.

둘의 만남	로맨스 장르에서는 당연히 두 주인공이 만나야 한다. 그것도 초반에 만남이 이루어져야 한다. 그래야 로맨스 장르를 찾은 독자들이 실망하지 않는다.

마녀는 황녀의 탄신일에 어수선한 틈을 타 감옥에서 탈출하게 된다. 그러다 우연히 황녀가 버린 드레스를 입게 되고 기사 단장은 마녀를 황녀로 오해하게 된다.

두 주인공이 함께할 수밖에 없는 계기나 이유	두 주인공이 함께하지 않고 각자 생활을 너무 길게 하면 둘 사이에 사건이 일어나기 힘들다. 되도록 둘이 함께할 수밖에 없는 이유를 만들어 줘야 한다.

기사 단장은 마녀를 황녀로 착각하고 마녀에게 적극적으로 대시하기 시작한다. 마녀는 처음 겪는 행복감에 거부하지 못한다. 둘은 서로의 정체와 목적을 숨긴 채 점점 더 가까워진다.

한 명 혹은 양쪽이 사랑에 빠지는 순간	사랑엔 이유가 없다지만 사랑에 빠지는 순간은 존재한다. 한 명 혹은 양쪽이 자신도 모르게 두근대거나 서로 좋아하게 되었음을 인정하는 장면은 매우 중요하다.

마녀는 자신을 무서워하지 않고 웃으면서 따뜻하게 대해주는 기사 단장에게 첫눈에 반하고 만다. 기사 단장은 마녀와 있으면 마음이 편안해지고 불면증이 치유됨을 느낀다.

작품의
주요 재미

로맨스 장르에서 주요 재미는 '사랑의 장애물'과 그걸 '극복하는 과정'에 있다. 일부 특이한 소재를 가진 플롯에서는 소재 자체가 주는 재미도 있지만, 사랑이 이루어지기 힘든 상황과 그 안에서 괴로워하고 애쓰는 주인공의 모습에서도 주요 재미를 느낄 수 있다.

· 기사 단장은 여전히 황녀로 알고 있는 마녀를 자신의 저택으로 초대해 함께 시간을 보내는 일이 많아졌다. 그러던 어느 날 진짜 황녀의 방문으로 마녀의 정체가 발각되자 기사 단장은 놀라고 만다. 당황한 마녀는 도망치다가 실수로 흑마법을 쓰게 되어 황녀를 재우게 된다.

· 황제와 황후는 기사 단장에게 마녀를 잡아 오라는 명령을 내린다. 기사 단장은 황녀와의 혼인 약속을 얻고서 마녀의 뒤를 쫓는다.

· 마녀는 자신을 쫓는 사람이 기사 단장이라는 것을 알고 마법을 쓰지 못한다. 그러다 결국 기사 단장에게 잡히고 만다.

· 서로의 정체와 본심을 알게 된 둘은 서로 외면하기 시작한다.

| 서로의 마음을
확인한다 | 서로의 마음을 확인하는 장면은 로맨스에서 가장 중요한 장면이다. 그동안 사랑의 장애물을 견디면서도 포기하지 못하는 둘의 마음을 한 번에 터트리게 되는 가장 큰 카타르시스를 주는 부분이라고 할 수 있다. |

· 마녀를 잡아서 성으로 돌아가는 길에 기사 단원들은 착하고 여린 마녀에게 조금씩 호감을 느끼며 친해지게 된다. 그런 모습을 보며 기사 단장도 마녀와 함께 했던 시간들을 그리워하게 된다.

· 기사단은 갑자기 드래곤의 습격을 받게 되고, 기사 단장은 위험해 빠진 마녀를 구해낸다. 자신의 마음을 알게 된 기사 단장은 마녀에게 솔직하게 고백한다.

| 또 다른
사랑의 위기 | 연재물에서 사랑의 장애물은 하나가 아니다. 하나의 장애물이 익숙해질 무렵 새로운 장애물이 나타나 새로운 긴장감을 부여해 줘야 한다. |

· 기사 단장은 마녀에게 다른 나라로 함께 도망가자고 제
 안하지만, 마녀는 황녀를 깨우는 방법을 찾기 위해 스스
 로 성으로 돌아간다.

· 마녀는 근위대의 눈을 피해 어렵게 황녀의 침실에 들어
 가 황녀를 깨우는 마법을 성공하게 된다.

· 잠에서 깨어난 황녀는 기사 단장이 마녀에게 마음을 주
 고 있다는 것을 알고, 자신을 사칭하고 마법을 쓴 죄로
 마녀를 처단하려 한다.

결말
(주로
해피엔딩)

로맨스에서 결말은 주로 해피엔딩이다. 사람은 누구나 자신의
사랑이 이어지길 원하기 때문이다. 이런 기대를 저버릴 계획이
라면 확실한 이유와 더 큰 재미가 있어야 한다.

마녀를 처단하는 재판장에서 그동안 마녀와 친해진 기사
단원들과 기사 단장의 증언으로 마녀는 풀려나게 된다. 화
려한 연회 속에서 춤추고 있는 마녀와 기사 단장. 많은 친
구들의 환호 속에서 밝게 웃는다.

분량
늘리는 방법

웹툰은 대부분 장기 연재물이다. 게다가 인기가 많고 수익이 높으면 처음 기획과는 달리 장기 연재를 제안받게 될 때도 있다. 그럴 때는 주인공의 기본 욕망이나 목표를 바꾸지 않은 채 다른 재미를 줄 요소를 추가해 주어야 한다.

새로운 장애물을 배치하자

작품 전체를 위해 고안된 사랑의 장애물은 10화 정도가 지나면 약효가 떨어진다. 그래서 초반 설정 때 2~3가지의 장애물을 만들어 두고 약효가 떨어지거나 에피소드가 더 이상 생각나지 않을 때 새롭게 장애물을 배치해야 한다. 그렇지만 작품 전체의 주 장애물이 없어지거나 해결되는 건 아니다. 장애물이 이중으로 발생하는 셈이다.

로맨스에서 많이 쓰는 방법은 라이벌을 등장시키거나, 둘의 사이를 방해할 새로운 캐릭터를 등장시키는 것이다. 과거 스토리에서는 남자 주인공의 전 연인이나 정략 약혼녀, 지독한 시어머

니가 등장해서 사랑의 걸림돌 역할을 했었다.

요즘은 학업이나 취업 문제로 인해 둘 사이를 멀어지게 하거나 가까워진 후에 보이는 더 가까운 소통의 어려움에 관해 이야기하기도 한다. 또는 상대의 숨겨진 비밀이 드러나는 장애물을 배치할 수도 있다. 현실의 연인 관계와 비슷한 관계 변화를 생각하면서 장애물들을 배치해 보자.

| 과거 사연을 이야기하자 | 트라우마는 캐릭터를 나타내는 데 자주 쓰는 방식이다. 도입부에서는 캐릭터의 현재 모습과 목표가 나타나게 된다. 특히 작품이 진행되고 현재의 캐릭터에 충분히 익숙해질 때, 주인공의 과거 사연을 이야기해 주면 새로운 재미도 느껴지고 캐릭터 성격을 이해하는 데 도움도 줄 수 있다.

트라우마에 따라서는 몇십 화가 넘는 에피소드가 나오기도 하는데, 내용이 너무 길어지게 되면 독자들이 중심 이야기 진행을 요구하는 일도 생긴다. 과거의 사연은 적당하게 넣어서 중심에서 너무 벗어나지 않게 조절하면서 사용해야 한다.

조연 캐릭터의 러브라인을 발전시켜 보자

작품이 초반부를 지나 주인공들의 관계가 안정권에 들어가면 조연들에게도 자연스럽게 스토리가 생겨나고, 독자들도 이들에게 조금씩 애정을 갖게 된다. 이때는 조연들의 러브라인을 진행할

수 있다. 다만 조연들의 러브라인 때문에 주인공들이 조연처럼
보이게 해서는 안 된다. 주연들의 러브라인보다 가볍게 진행하
는 편이 좋다.

보장된
재미

우리는 창작을 시작할 때 지인이나 프로듀서에게 익숙한 플롯을
권유받을 때가 종종 있다. 이는 강한 거부감을 들게 하는데, 작가
를 가두고 창작 활동을 재단하는 느낌이 들기 때문이다.

익숙한 플롯을 권유하는 이유는 그 플롯이 보장된 재미를 가지
고 있기 때문이다. 여러 작품이 연재되고 수많은 리뷰를 받으며
수정되고 발전되어 온, 또 발전되고 있는 안정된 구성 방식인 셈
이다. 하지만 그 플롯들을 그대로 따라간다기보다는 놓치지 말
아야 할 포인트를 체크하며, 자신이 작성한 플롯을 보강해서 이
야기의 재미를 더 강화해야 한다.

본인이 맨땅에 헤딩하며 만든 플롯이 기존의 플롯들보다 더 재
미있고, 섬세하고, 월등하다면 굳이 익숙한 플롯을 검토할 필요
는 없다. 하지만 보통은 익숙한 플롯을 피하려다가 어설프게 익
숙한 플롯이 되는 경우가 많다. 그렇기 때문에 새로운 플롯을 잘
만들기 위해서는 기존의 익숙한 플롯부터 제대로 알아 두어야

한다.

이유는 또 있다. 요즘 웹툰은 기발한 발상이나 매력 있는 캐릭터로 이야기를 만드는 편이므로 플롯까지 생경하게 갈 경우 독자 입장에서는 매우 피곤해진다. 순간의 재미에 더 집중하려면 전체 구성은 익숙하게 하는 편이 접근하기 쉽다. 반대로 기발하고도 완전히 새로운 플롯을 만들어 냈다면 캐릭터나 발상은 익숙한 편이 낫다.

발상도, 캐릭터도, 플롯도 독특하다면 이야기가 독자에게 제대로 전달되기 힘들다. 복잡한 일상 속에서 머리를 식히고자 웹툰을 보는 독자들에게 고도의 집중을 요하는 웹툰은 실례가 아닐 수 없다. 그런 부분에 상을 주는 독특한 공모전의 수상을 기대하는 게 아니라면 되도록 피하자.

마지막 이유는 독자들의 허를 찌를 수 있기 때문이다. 익숙한 플롯은 독자들이 어느 정도 기대를 하고 있는 내용이 있기 때문에 예상하는 스토리와 조금만 다르게 흘러가도 극적 효과를 낼 수 있다. 예전에는 여자친구 주변에 있는 예쁜 여자 캐릭터가 주로 악녀 역할을 맡았었다. 하지만 요즘은 그런 캐릭터가 오히려 주인공을 돕는 역할을 하거나 주인공에게 호감을 갖고 있는 캐릭터라는, 반전을 주는 이야기가 많이 나오고 있다. 또한 남자 주인공이 여자 주인공을 남몰래 도와주는 플롯이 인기를 끌다가도

어린 남자아이처럼 여자 주인공을 괴롭힌다는 이야기가 인기를
끌기도 한다.

네이버 웹툰 〈연애혁명〉의 남녀 주인공도 기존의 남녀 주인공을
반대로 설정한 데서 오는 재미로 작품을 시작했다. 모두 익숙한
플롯을 제대로 알고 있어야 생각할 수 있는 이야기다.

자, 이제 익숙한 플롯을 알아볼 마음이 생겼는가? 여러분이 생각
한 발상이 앞으로 설명할 플롯 중에서 어디에 속하는지 살펴보
고 각 플롯의 포인트를 체크해 보자. 그러고 나서 자신만의 플롯
으로 발전해 나가도 늦지 않다.

Check Point 익숙한 플롯을 알아보는 이유

· 보장된 재미가 있기 때문에 이야기의 재미를 강화할 수 있다.
· 익숙한 플롯이 무엇인지 알아야 새로운 플롯을 만들 수 있다.
· 작품의 진입 장벽을 낮출 수 있다.
· 캐릭터나 발상의 매력에 집중할 수 있다.
· 독자들의 허를 찌를 수 있다.

로맨스 웹툰의 주요 플롯

싸우다가 정든다

둘의 목표가 정면으로 부딪친다

재미 포인트　둘의 차이점에서 오는 티키타카들.

사랑의 장애물　둘의 성격이나 목표.

유의할 점

- 둘이 부딪치며 싸울 때 너무 과장되거나 호감이 안 가면 안 된다. 상식적으로 이해되고 공감 가는 수준에서 표현해야 한다.
- 싸우면서도 결정적인 순간에는 도와주는 장면이 나와야 한다. 도와줄 때는 상대방의 사정을 모르는 상태로 도와줘야 한다. 그래야 주인공의 호감도가 올라가고 어떤 역경이 와도 사랑이 이루어질 것이라는 희망이 보인다. 사정을 모두 알고 도와준다는 것은 '사랑'이라는 감정보다는 '인간애'에 해당한다.
- 한 사람의 목표가 '사랑'보다 힘든 과제여야 한다. 그래야 둘이 이어지기 힘든 이유가 납득이 된다. 주인공의 강한 욕망이나 목표, 친구나 가족과 관련된 일이 생겼을 때 사랑에 대해서 고민하게 된다.

관련 작품　〈오늘도 사랑스럽개〉(네이버 웹툰)

〈운빨로맨스〉(네이버 웹툰)

〈좋아하는 부분〉(네이버 웹툰)

자주 보면 정든다

연인이 안 될 것 같은 사람들이 연인이 된다

재미 포인트 서로 가까운 사이여서 연인이 되기 전인데도 설레는 장면이 연출된다.

사랑의 장애물 서로를 너무 잘 아는 것.

유의할 점
- 초반에 연인이 절대 될 수 없다고 단언한다. 아니면 연인이 끝났음을 단정한다.
- 둘이 한배에 탈 수밖에 없는 상황을 만들어야 한다. 싸우더라도 너무 오래 떨어져 있으면 안 된다.
- 초반에 어느 한쪽의 마음이 동요하는 순간이 있어야 한다. 겉으로는 연인이 안 될 것 같은 모습을 보여 주지만, 속으로는 두근거리거나 동요하거나, 상대방에게 신경 쓰는 등의 감정을 보여 줘야 한다. 그래야 연인이 될 희망을 놓지 않을 수 있다.

관련 작품
〈우리 헤어졌어요〉(네이버 웹툰)

〈각자의 디데이〉(네이버 웹툰)

〈김비서가 왜 그럴까〉(카카오페이지)

〈허니허니 웨딩〉(네이버 웹툰)

이별했다가 운명처럼 다시 만나다

어쩔 수 없이 헤어졌다

재미 포인트	둘의 오해나 기억 등을 차츰 알아 가는 과정에서 추리의 재미와 로맨스의 애절함을 동시에 느낄 수 있다.
사랑의 장애물	죽음, 기억 상실증, 오해, 다른 상대 등.
유의할 점	• 둘이 헤어질 수밖에 없는 타당한 이유를 만들어야 한다.

• 주인공의 최종 목표가 둘의 사랑을 다시 쟁취하기 위함에 있어야 한다. 비밀을 파헤치거나 기억을 되찾는 이유가 '사랑'과 관련 있어야 한다. 즉, 다른 이유가 함께 있어도 상관없지만 '사랑'의 이유가 커야 한다.

• 기억을 되찾거나 오해가 풀리기 전에 둘은 서로에게 끌린다. 그래야 낭만적이니까.

• 개그를 최소화한다. 주 감정이 애절함과 그리움이기 때문에 주인공들이 진지하지 못하면 감정 이입하기 힘들어질 수 있다.

관련 작품	〈이번 생도 잘 부탁해〉(네이버 웹툰)
	〈해를 품은 달〉(웹소설)
	〈천국의 계단〉(드라마)
	〈이터널 선샤인〉(영화)

넘사벽 짝사랑, 그 어려운 걸 해내다

계급 차, 외모 차, 인기 차, 성격 차, 재산 차 등이 심하게 난다

재미 포인트 둘의 차이에서 오는 케미, 사랑의 쟁취 욕구.

사랑의 장애물 외모 차이, 성격 차이, 신분 차이, 계급 차이.

유의할 점
- 짝사랑이지만 희망을 조금씩 보여 줘야 한다. 둘의 관계가 절망스럽게 보이더라도 주인공의 마음이 약해지면 안 된다. 짝사랑하는 마음이 작품의 추진력이기 때문에 그 마음이 약해지면 이야기 진행이 힘들어진다. 둘의 관계 발전을 포기하더라도 상대에 대한 마음이 없어지지는 않는 법이다.

- 짝사랑 상대가 자신의 입장을 함부로 이용하지 않는다. 개차반 같은 성격이라도 상대방의 마음을 이용해서 자신의 이득을 취하는 행동은 하지 않는다. 매너는 끝까지 지켜야 한다.

- 관계의 발전을 조금씩 보여 줘야 한다. 둘의 차이에서 케미가 생기고 재미도 생기지만, 변화 없이 같은 모습만 보여 주면 금방 지루해진다. 짝사랑 상대가 의외의 약점을 가지고 있을 수도 있고, 다른 사람이 보잘것없는 주인공을 좋아하고 있을지도 모른다. 삶이 그렇듯이 한순간도 변하지 않는 순간은 없다는 점을 기억하고 있어야 한다.

관련 작품 〈나는 매일 그를 훔쳐본다〉(카카오 웹툰)

〈알고 있지만〉(네이버 웹툰) 〈상수리나무 아래〉(리디북스)

〈희란국연가〉(네이버 웹툰) 〈노다메 칸타빌레〉(출판 만화)

여주인공의 성장과 사랑

자신의 삶에 집중하는 여주인공과 그런 그녀를 돕는 남주인공

재미 포인트 여주인공이 진취적이고 자신의 감정을 솔직하게 표현하면서 충실하게 로맨스를 챙취하는 면이 통쾌함을 준다.

사랑의 장애물 여주인공의 멋있는 모습.

유의할 점
- 요즘 들어서 자주 등장하는 플롯이다. 여성의 진취적인 욕구가 커짐에 따라 점점 다양한 작품이 나오고 있다.
- 여주인공의 문제에 집중하다 보면 로맨스 감정선을 놓칠 우려가 큰 플롯이다. 여주인공이 자신의 삶에 집중하는 것이 로맨스에 방해되는 듯 보이지만 결국 사랑에도 도움이 된다는 결론으로 흘러야 한다. 만약 여주인공의 문제가 크고 로맨스 느낌을 내기 힘들다면 억지로 로맨스 장르로 엮지 말고 드라마 장르로 변경해서 확실한 재미를 찾는 편이 좋다.
- 남주인공이 여주인공을 도와주긴 하지만, 여주인공 스스로 문제를 해결할 수 있어야 한다.
- 여주인공이 사랑 때문에 본인의 일을 포기하면 안 된다. 자기 일을 우선순위에 두고 사랑을 지켜 나가는 모습을 보여 줘야 한다. 사랑받는 여주인공이 아니라 멋있는 여주인공을 보고 싶은 것이니까.

관련 작품 〈재혼황후〉(네이버 웹툰) 〈힙한남자〉(네이버 웹툰)

〈미혼남녀의 효율적 만남〉(네이버 웹툰)

〈유미의 세포들〉(네이버 웹툰)

보통 사람의 넘치는 인기

보통 사람인 주인공의 주변에는 항상 사람들이 넘친다

재미 포인트 사람들의 대시 속 주인공의 행복한 고민.

사랑의 장애물 주인공의 핸디캡.

유의할 점
- 주인공의 캐릭터를 설정할 때 실제로 있을 법한 캐릭터로 설정해야 한다. 주인공에게 얼마나 공감할 수 있는지에 따라서 작품의 몰입도가 달라진다.
- 보통 사람으로서 공감 가는 핸디캡을 보여 준다. 보통의 인간은 완벽하지 않다는 말이고 단점도 존재한다는 뜻이다. 주변 사람들을 둘러보며 많이 가지고 있는 단점을 찾아보자.
- 남주인공이 평범한 여주인공에게(혹은 그 반대) 반하는 확실한 이유를 보여 줘야 한다. 과거에 얽힌 사연이 있다든가, 주인공의 트라우마를 치료할 능력을 갖추고 있다든가 하는 특별한 이유가 필요하다. 그래야 보통 사람인데도 특별한 사랑을 받을 수 있다고 생각할 수 있다.

관련 작품 〈내 ID는 강남미인〉(네이버 웹툰)

〈여신강림〉(네이버 웹툰)

〈꽃보다 남자〉(출판 만화)

특별한 존재와의 사랑

외계인, 늑대인간, 뱀파이어, 로봇, 소시오패스, 괴짜천재, 책 속의 인물 등

재미 포인트 　특별한 캐릭터의 신비하고 생경한 능력을 보는 것.

사랑의 장애물 　둘의 사랑이 이어질 때 불이익이 있다.

유의할 점
- 여주인공이 특별한 존재인 남주인공을(혹은 그 반대) 두려워해야 더 긴장감이 살며 설렌다.
- 특별한 능력을 가진 주인공은 매너가 좋아야 한다.
- 특별한 존재는 일상생활을 할 줄 안다. 밥 먹기, 잠자기, 옷 입기, 학교생활 등. 특별한 존재라 하더라도 실제로 존재할 것 같은 느낌을 줘야 더 몰입하고 공감할 수 있다.
- 이 플롯의 장애물이 둘의 차이에서 온다고 생각하지만 그렇지 않다. 둘의 차이에서 오는 두려움은 초반 캐릭터 설정으로써 주는 재미 요소이며, 그 감정만으로 연재물을 오래 지속하긴 힘들다. 두려움이 아닌 둘의 사랑이 이어졌을 때 확실한 불이익이 있어야 한다. 죽음이나 멸망, 망가지기, 기억 상실증 등 해결하기 어려운 문제가 있어야 그들의 사랑을 더 낭만적으로 만들 수 있다.

관련 작품
〈밤을 걷는 선비〉(네이버 웹툰) 　〈투명한 동거〉(네이버 웹툰)

〈간 떨어지는 동거〉(네이버 웹툰) 　〈치즈인더트랩〉(네이버 웹툰)

〈늑대소년〉(영화) 　〈별에서 온 그대〉(드라마)

〈도깨비〉(드라마) 　〈웜 바디스〉(영화)

로맨스 스토리 템플릿

작업 순서	가이드	내용
작품 소개글	○○한 사람이 ○○한 욕망으로 ○○하려는 이야기 ────────── ○○한 사람이 ○○를 목표로 ○○하려는 이야기	
캐릭터 설정 (캐릭터 조합기 활용)	이름, 성별, 나이, 성격, 외모, 욕망/목표, 직업/신분, 습관/말버릇, 트라우마/ 중요한 과거 사건 등	남주인공 악당 조연

작업 순서	가이드	내용
사랑의 장애물 (2가지 이상)	☐ 문제 있는 성격 ☐ 인기 없는 외모 ☐ 남녀 주인공의 목표 충돌 ☐ 나이 차이 ☐ 신분이나 계급의 차이 ☐ 지능의 차이 ☐ 짝사랑 ☐ 라이벌 ☐ 삼각관계 ☐ 트라우마 ☐ 오해나 의심 ☐ 비밀 ☐ 시간이나 거리의 문제 ☐ 주변 사람의 반대	
로맨스 플롯 선택 (2개 이상 혼합 가능)	플롯 1 싸우다가 정든다 플롯 2 자주 보면 정든다 플롯 3 이별했다가 운명 처럼 다시 만나다 플롯 4 넘사벽 짝사랑, 그 어려운 걸 해내다 플롯 5 여주인공의 성장과 사랑 플롯 6 보통 사람의 넘치는 인기 플롯 7 특별한 존재와의 사랑	

작업 순서	가이드	내용
전체 줄거리 (필수 에피소드 중심으로)	**발단** • 주인공의 등장과 욕망 (목표) • 둘의 만남. 두 주인공이 함께할 수밖에 없는 계기 나 이유 • 한 명 혹은 양쪽이 사랑에 빠지는 순간 **전개** 작품의 주요 재미 (사랑의 장애물과 그걸 극복하는 과정) **절정** • 서로의 마음을 확인 • 또 다른 사랑의 위기 **결말** 사랑의 결실 (해피엔딩/새드엔딩/ 열린 결말 등)	

흥행의 성패가 결정되는 도입부

웹툰 기획서를 작성할 때는 보통 초반 3회분의 원고를 포함한다. 초반 3회분의 원고를 보면 그 작품의 성패를 대강은 알 수 있기 때문이다. 그렇기 때문에 플랫폼에서는 초반 원고를 본 다음 전체 시놉시스를 참고하여 연재를 결정하게 된다. 그러니 "나중에 재미있어져요!"라는 말은 소용이 없다.

또한 연재 초기 독자 유입 수가 연재가 끝날 때까지 유지되는 편이다. 플랫폼 편집부뿐만 아니라 독자들도 초반의 원고를 보고 작품을 선택하는 셈이다.

도입부는 작품 전반의 분위기를 결정하고 작품 주요 뼈대를 만드는 구간이다. 안정적이고 확실하게 뼈대를 만들어 두면 몇 달이든 몇 년이든 연재하는 데 힘을 줄여 준다. 즉, 탄탄한 도입부가 연재 기간에 영향을 미친다는 이야기다.

그렇다면 이렇게 중요한 도입부에는 어떤 것들을 담아야 할까? 도입부에서 중요한 5가지 공식을 살펴보자.

어떤 사람인지 확실히 표현해야 한다

지겹지만 또 한 번 반복해서 얘기하자면, 캐릭터가 중요하다. 로맨스에서는 특히 더 중요하다. 그렇기에 도입부에서 캐릭터를 확실하게 보여 줘야 한다.

사건 중심형 발상이라고 해도 사건을 보여 주기 전에 캐릭터를 보여 줘야 사건에 제대로 감정 이입을 할 수 있다. 알고 있는 사람의 사건일수록 더 관심을 가질 수 있기 때문이다.

그럼 도입부에서 어떻게 캐릭터를 보여 줘야 할까?

**에피소드로
보여 준다**

먹보 캐릭터일 경우

· 하루에 급식소를 2번 간다.

· 집에 냉장고가 5대 있다.

· 뷔페 집에서 무서워하는 손님이다.

미남미녀 캐릭터일 경우

· 주변 사람들로부터 예쁘다는 칭찬을 자주 받는다.

· 대시를 많이 받는다.

· 어딜 가든 무료 서비스를 받는다.

· 연예기획사 명함을 받는다.

대사로
보여 준다

먹보 캐릭터일 경우

· 나는 무조건 하루 네 끼를 먹어.

· 세 끼는 뭔가 욕하는 느낌이라 불편하달까?

미남미녀 캐릭터일 경우

· 좌우 균형이 데칼코마니를 한 것 같아.

· 와, 필터 끼고 보는 것 같잖아.

내레이션으로
설명한다

해야 할 이야기가 산더미라 캐릭터를 보여 주는 데 컷을 소비하기가 부담스럽거나 차분한 분위기가 필요하면 그냥 내레이션으로 설명해 줘도 괜찮다.

· 그녀는 먹는 것에 진심이었다. 젓가락을 들고 음식을 집어서 입 안에 넣는 과정 전체가 군더더기 없는 프로의 모습이었다.

· 주연이는 예뻤다. 2,100명의 재학생이 모두 그녀를 알
 아볼 만큼.
· 나는 올해 29세, 백수 1년 차, 모태 솔로다.

내레이션으로 설명할 때는 되도록 그림으로 분위기를 제대로 표
현해 줘야 한다. 그래야 독자들이 제대로 기억한다.

과거 사연의 늪에 빠지지 마라

캐릭터를 나타내려고 했더니, 그 사람의 과거 사연이 필요할 때가 있다. 과거 사연으로 캐릭터성이 결정되는 것은 나쁘지 않다. 그렇지만 그 사연을 초반에 알려 줄 필요는 없다. 현재 캐릭터의 과거 사연을 꼭 넣고 싶다면 도입부가 끝난 이후가 좋다. 왜냐하면 독자들은 우선 현재의 캐릭터를 파악하는 데 더 흥미가 있기 때문이다.

과거의 사연 자체도 기승전결을 가지고 있는데, 그것이 초반에 나오면 기억해야 할 것들이 너무 많아 독자 입장에서는 피곤하다. 만약 과거 이야기가 너무 재미있어서 뺄 수 없다면, 과거의 이야기를 메인 이야기로 활용하자. 현재를 조금 보여 주고 과거로 돌아가서 현재까지 오게 된 이야기를 오랫동안 진행하면 된다. 물론 그 작품의 주요 재미 포인트가 과거에 있을 때 그렇다는 얘기다.

그럼에도 도입부에 과거를 넣어야겠다면 과거는 짧게, 현재는 길게 보여 주는 방법이 있다. 또, 과거 모습은 프롤로그로 그리고 더 많은 분량을 담은 현재 모습은 1화로 해서 프롤로그와 1화를 동시에 공개하는 방법을 쓸 수도 있다.

과거 사연이라면 현재 캐릭터의 행동을 설명할 수 있고, 또 아마 특별한 사연일 가능성이 크다. 그래서 빼지 못하고 넣으려고 하는 것일 텐데, 캐릭터가 과거 사연만으로 결정된다는 것은 캐릭터 설정이 명확하지 않은 이유가 될 수도 있으니 주의하자. 과거의 사연으로 인해 현재의 캐릭터 성격이 변한 설정이라면 우선 현재의 캐릭터성을 확실히 보여 주는 편이 좋다.

또, 캐릭터의 과거 사연을 도입부에서 다 공개하려고 하는 것보단 독자들이 캐릭터 사연에 궁금증을 갖게 만드는 것이 좋다. 캐릭터의 사연에 독자들이 추측을 하게 만든 다음 단서를 하나씩 흘리면서 앞으로 진행할 에피소드에서 하나씩 풀어 보자.

- 사연: 주인공은 과거에 부모님을 잃고 오랫동안 혼자서 살아왔다.
- 성격: 주인공은 굉장히 독립적이고 모든 것을 혼자서 결정하는 성격이다.
- 도입부에서 표현할 장면: 혼밥과 혼술, 혼자서 가족사진 찍기, 1인용 자동차 타기, 혼잣말 많이 하기 등
- 과거 사연은 나중에 천천히 조금씩 풀어낸다.

주요 재미 포인트를 확실히 보여 줘라

작품에서 주요 재미는 무엇일까? 보통 작품의 소개글이나 발상이라고 생각할 수 있다. 작품 소개글은 분명 작품 전반의 흐름에 영향을 주고 주요한 줄기로써 스토리를 견고하게 만드는 데 도움을 준다. 하지만 소개글은 이야기를 보게 하는 흥미로운 지점이지, 작품의 주요 재미가 아니다.

작품의 주요 재미는 그 작품의 가장 많은 부분을 차지하며, 작품을 선택한 독자에게 당연히 가장 중요한 알맹이라고 할 수 있다. 그 알맹이를 초반에 보여 줘야 한다.

흥미만 끌고서 작품의 알맹이가 별것 없으면 독자는 실망하기마련이다. 초반부에서부터 작품 배경 설명, 캐릭터 설정, 캐릭터 과거 이야기를 하느라 많은 시간을 할애하는 경우가 생각보다많다. 보통 콘티를 짜고 나서 보면 본격적인 재미는 3화부터 시작된다. 인지도가 있는 작가가 아닌 이상 3화까지 기다려 줄 독자들은 많지 않다.

요즘은 연재 전에 20화 분량의 원고를 한 번에 론칭하는 경우가 많은데 그럴 때조차도 초반에 설정을 그렇게 많이 보여 주지 않는다. 독자들은 1화를 보고 작품을 볼지 안 볼지를 결정하기 때문이다.

본인 작품의 주요 재미가 무엇인지 잘 모르겠다면 〈PART 3〉에서 소개한 '로맨스 플롯 7가지'를 참고해 보자. 자신의 스토리에 어울리는 플롯에서 가장 재미있는 포인트가 초반에 나오는지 확인해 보고 아예 나오지 않는다면, 그 부분을 초반부에 넣어 보자. 만약 주요 재미 포인트가 뒤늦게 나온다면 앞으로 옮겨서 보여 주자.

아무리 구성을 해 봐도 초반부에 주요 재미를 보여 주기 힘들다면 3화까지 콘티를 짜고 나서 3화를 1화로 만드는 방법도 있다. 그렇게 해도 이야기 흐름에 이상이 없는 경우가 많다. 주요 재미를 먼저 이야기하고 과거 사연이나 사건의 발단을 뒤로 배치해 보자.

또한 주요 재미를 초반부에 배치하는 과정에서 작품 전체의 성패가 파악된다. 발상도 재밌고 캐릭터도 매력적인데, 주요 알맹이가 표현이 안 된다면 본인이 아직 그 발상을 제대로 표현할 능력이 안 된다고 보면 된다. 경험이 부족한 것일 수도, 취재가 부족한 것일 수도, 자신이 관심 없는 분야의 이야기일 수도 있다. 때에 따라서는 다른 발상을 알아봐야 할지도 모른다.

독자와 작가 자신을 위해서 주요 재미 포인트는 꼭 초반부에 고민하고 넣어야 함을 명심하자.

로맨스 장르가 드러나야 한다

로맨스 장르는 사랑 이야기다. 로맨스를 보려고 로맨스 장르를 클릭한 독자에게 로맨스보다 스릴감이나 감동을 먼저 보여 주면 이도 저도 아니게 될 수 있다. 우린 독자의 취향을 존중해야 하고 독자들이 원하는 것을 늦지 않게 보여 줘야 한다. 최소한 분위기는 풍겨야 한다. 그래서 연애 감정을 유발하는 사건이나 처음부터 연애 감정을 가진 캐릭터를 등장시켜야 한다.

1. 연애 감정을 유발하는 사건
 · 7년 사귄 애인에게 이별을 선고받는다.
 · 우리 회사 대표님이 나에게 계약 결혼을 제안한다.
 · 모르는 사람에게서 러브레터를 받는다.

2. 연애 감정과 관련 있는 캐릭터
 · 못생겨서 차별받는 주인공.
 · 남사친을 짝사랑하는 여주인공.
 · 도화살 낀 주인공.

〈PART 1〉에서 소개한 마인드맵 스토밍을 제대로 활용했다면 연애와 관련된 단어를 이용해서 로맨스 장르의 주요 사건이나 발상이 나왔을 것이다. 초반부에서 감정이 부족하다면 작품 소개 글을 다시 한번 다듬어야 한다.

로맨스가 빠진 학원물이나 드라마 장르를 할 생각이 아니라면 초반부에서 주인공이 연애를 유발하는 감정을 가지고 있는지, 주요 사건이 연애 감정을 유발할 사건인지 꼭 체크해 보자.

다음 이야기가 궁금하게 끝내라

복잡한 스토리를 짜 맞추며 정신없이 원고를 진행하다 보면 이야기의 본질을 잊을 때가 많다. 우리가 어떤 이야기를 계속해서 듣길 원하는 이유는 다음 이야기가 궁금하기 때문이다. 다음 이야기가 어떻게 전개될지 알고 싶기 때문에 우리는 드라마를 보고 웹툰을 본다.

캐릭터도 보여 주고 싶고, 이야기 흐름에 반전도 주고 싶고, 악역도 등장시키고 싶어서 어중간한 곳에서 이야기를 끝낼 때가 있다. 그렇게 되면 한 화의 이야기가 마무리된 느낌도 들지 않고 다음 이야기도 궁금하지 않게 된다.

우리는 독자들이 다음 화를 클릭하게 만들어야 한다. 뒤가 궁금해지는 엔딩은 무수히 많다. 주요 방법을 정리하자면 다음과 같다.

· 사건이 벌어질 것 같을 때
· 이미 벌어졌을 때
· 주인공이 크게 놀랄 때

- 새로운 캐릭터가 등장했을 때
- 반전이 있을 때(착한 놈처럼 보이다가 나쁜 놈으로, 어리석어 보이는데 능력자로)
- 절망에 빠졌을 때(주로 옛날, 과거 시점)
- 반격의 시작(현재 시점)

물론 이 방법들만 있는 건 아니다. 뒷이야기가 궁금해야 한다는 본질을 잊지 않고 유기적으로 엔딩을 생각해 보길 바란다. 되도록 매회, 특히 초반부는 뒷이야기를 궁금하게 끝내야 독자들이 다음 화를 챙겨보게 된다. 캐릭터나 작품에 완전히 몰입할 때까지 끊을 수 없는 엔딩을 넣어 보자.

1화분 콘티 짜기

콘티가
진짜다

드디어 콘티를 짤 단계가 왔다. 콘티란 실제 원고를 시작하기 전에 전체 구성과 재미를 빠르게 가늠해 보기 위해 그려 보는 '간략한 구성 그림'이라고 할 수 있다. 콘티를 여러 번 수정하고 고쳐서 만족스러운 구성이 만들어지면 그때서야 실제 원고에 들어갈 수 있다.

우리는 재미있는 발상으로 명확한 재미 포인트와 매력적인 캐릭터를 만들었고 초반부의 구성도 만들었다. 이제는 본인이 작업할 웹툰의 실제 재미를 알아볼 수 있는 콘티를 짜야 한다. 그런데 발상도 재밌고 캐릭터 설정도 재밌는데, 콘티에서는 전혀 재미가 느껴지지 않는 경우가 허다하다.

사실 콘티는 만화를 많이 보고 따라 그려 본 사람들이 감각적으로 익히게 되는 기술이다. 소설가 지망생들이 필사하듯이 웹툰 지망생들도 그대로 따라 그려 보면 도움이 많이 된다. 자신이 좋아하는 장르의 웹툰 3개 정도를 분석하며 한 화씩 따라 그려 보

는 연습을 해 보면 대사의 위치나 타이밍 구도 등을 저절로 습득할 수 있다. 하지만 이런 단계를 경험하고 나서도 콘티 진행이 안 되거나 재미 없을 때가 문제다.

콘티는 매우 복합적이며 쉽게 설명하기 어려운 면이 있다. 콘티의 작동 방식을 설명하려고 만화의 정의나 콘티의 구성 요소들을 설명한다면 더 어렵게 느껴질 것이다. 마치 자전거를 탈 때 왼발과 오른발에 힘 주는 타이밍을 설명하는 것처럼 말이다.

다음 주제에서는 의식의 흐름에 따라 콘티 짜는 법에 대해 이야기하려 한다. 많은 작가들의 콘티 짜는 방식을 외면과 내면을 관찰하고 들여다보듯 이야기했으니 자신이 콘티 짤 때와 비교하며 취합해서 참고해 보길 바란다.

콘티 짤 때는
의식의 흐름대로

다른 사람이 콘티 짜는 모습을 보고 있으면 무슨 내용인지 전혀 감이 안 잡히는 경우가 많다. 처음으로 짜는 초고 콘티는 작가 본인만 알아보게 짜는 경우가 많기 때문이다. 왜 그들은 그렇게 낙서처럼 빠르게 휘갈기듯 콘티를 짜는 걸까?

그건 머릿속에 있는 장면을 휘발되기 전에 기록해 둬야 하기 때문이다. 아무리 빠르게 펜을 움직여도 머릿속의 속도보다 빠르진 않으니 말이다.

작가는 콘티에 어떤 선을 긋기 전에 머릿속에서 장면을 꽤 구체적으로 생각해 본다. 머릿속에서 생각하는 장면은 데이터의 제한도 없고 속도도 엄청 빠르다. 대신 금방 사라질 수 있다. 조금이라도 재밌다는 느낌이 들면 일단 기록해 둬야 한다.

콘티에 담아야 할 가장 기본적인 내용은 '대사, 인물, 표정'이다. 그중 머릿속에서 가장 빠르게 휘발되는 건 '대사'다. 그래서 대사를 가장 먼저 써 놓아야 한다. 이때 대사 전체를 써 놓을 필요는 없다. 시작하는 말만 써 놓으면 나중에 그 기록을 봤을 때 다시 생각이 나기 때문이다.

이런 식으로 대강 쓴다. 왜냐하면 이 대사를 쓰는 순간에도 다른 대사나 장면들이 머릿속에서 사라지고 있기 때문이다. 콘티를 짜는 이유는 원고의 전체 이야기 흐름을 파악하기 위해서다. 몇몇 작가는 콘티 전체를 대사와 말풍선 정도로만 작성하기도 한다. 세세한 대사의 재미나 구도 등은 데생을 진행하면서도 충분하기 때문이다.

대사를 쓰고 난 다음에 필요한 정보는 '인물'이다. 어떤 사람이 말을 했는지를 표시해야 하는데 글로 표시하는 콘티도 있고 대강의 인물로 표시하는 경우도 있다.

그다음에 표기해야 할 부분은 '표정'이다. 특히 로맨스나 드라마 장르에서는 등장인물의 심리 묘사가 중요한데, 웹툰에서의 심리 묘사는 대부분 표정에서 오기 때문이다.

Check Point　콘티 짤 때 순서

1. 머릿속에서 장면을 생각해 본다.
2. 대사를 쓴다.
3. 인물을 표시한다.
4. 표정을 그린다.
5. 배경을 표시한다.
6. 초고 콘티 전체를 읽어 보며 재미를 주는 요소를 더 추가한다.

콘티의 기본은
가독성

콘티를 짤 때 가장 중요한 것은 가독성이다. 일단 이야기를 제대로 전달하는 것이 본 목적임을 잊지 말아야 한다. 독자들이 이해를 못 하거나 읽는 데 피곤함을 느낀다면 화려한 연출이나 느낌 있는 대사들은 아무 소용이 없다. 일단 제대로 내용이 읽히고 난 다음에 연출이나 스타일, 대사 등을 신경 써야 한다.

작품에 따라서 심리 묘사에 배경, 인물 모습, 특정 시점, 사물 등을 상징적으로 이용하기도 하는데, 초고 콘티에서는 지양하길 바란다. 소위 있어 보이는 연출을 시도하다가 전체 이야기의 흐름이나 재미를 놓칠 확률이 높기 때문이다.

그런 연출을 하고 싶다면, 초고 콘티가 나오고 나서 부분적인 구도를 잡을 때 수정하며 시도해 보자. 그림을 빠르게 그리는 작가라도 세련된 연출을 콘티에서 생각하고 기록하다 보면 다른 장면들이 머릿속에서 사라지기 마련이다. 콘티 작업이 중단되면 다시 장면이 생각날 때까지 기다려야 해서 콘티 짜는 시간이 훨씬 길

PART 9

어지게 된다. 그것만큼 괴로운 일도 없다. 즉, 초고 콘티의 목표
는 '이야기의 전체 흐름'과 '이야기의 재미'라는 점을 명심하자.

Check Point 콘티 짤 때 우선순위

전체 이야기 흐름 > 가독성(이야기 전달) > 재미 > 연출

한 컷에는
한 가지 이야기만 담자

웹툰 한 컷에 들어가는 대사는 보통 1~2개인데 출판 만화에 비해서 말풍선 개수가 적은 편이다. 웹이나 모바일로 보는 만화는 아무래도 책보다 집중력이 떨어지기 때문에 가독성 측면에서 말풍선 개수나 대사 길이가 줄어드는 추세다. 이때 말풍선 개수를 줄이려고 한 컷에 여러 내용을 넣는 경우가 있는데, 그 예시로 아래 그림을 한번 살펴보자.

앞의 예시는 지망생들이 자주하는 실수로 이야기 흐름에 안 좋은 영향을 미친다. 말풍선 개수를 무조건 줄이려고 하기보다는 한 컷에 하나의 내용을 잘 담도록 해야 한다.

한 컷에 두 가지 이야기의 대사가 들어가면 일단 인물의 표정이 애매해진다. 어떤 대사에 표정을 맞춰야 할지 헷갈리기 때문이다. 그렇게 되면 그 컷에서 의도한 재미나 내용에 집중하기 힘들다. 같은 문단으로 엮이지 못하는 대사는 따로 컷을 할애해서 대사를 넣어야 한다.

물론 중요하지 않은 잡담 같은 대사들은 원경에서 여러 개의 말풍선으로 연출하기도 한다. 단, 이때도 대사들의 전체 분위기가 서로 어울려야 한다. 흐름이나 분위기가 바뀌는 대사를 같은 컷에 배치하지 말아야 한다.

한 컷에 한 가지 이야기를 담는 원칙은 출판 만화보다 웹툰에서 더 엄격한 편이며 그 때문에 웹툰의 컷 개수가 훨씬 많은 편이다. 그러다 보니 종종 웹툰에서는 연출이 비슷해 보이는 컷들이 반복된다는 느낌을 받기도 한다. 하지만 복사해서 편하게 작업하려는 의도가 아니고 가독성을 위한 일이라는 걸 알아야 한다. 가독성이 세련된 연출보다 중요하다.

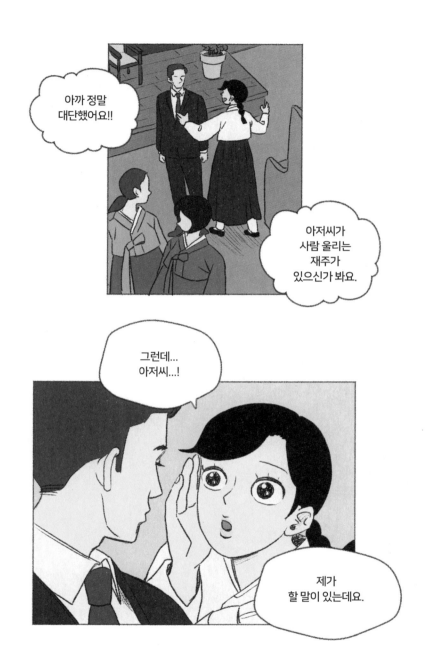

구체적으로
상상하는 방법

'구체적으로' 표현하라거나 '구체적으로' 상상하라는 말을 많이
들어 봤을 것이다. 웹툰에서 구체적으로 표현하는 건 대체 어떻
게 하는 걸까?

네이버 국어사전에 의하면 '사물이 직접 경험하거나 지각할 수
있도록 일정한 형태와 성질을 갖추고 있는 것'이라 나와 있다.
쉽게 설명하자면 인간이 실제 생활에서 직접적으로 느끼는 감각
을 의미한다. 바로 오감과 관련이 있다.

실제로 눈에 보이는 행동(시각)

실제로 들리는 소리(청각)

실제로 만질 수 있는 물건(촉각)

실제로 맡을 수 있는 냄새(후각)

실제로 느껴지는 맛(미각)

…

실제 우리가 삶을 느끼는 방식이 그러하듯이 작품 속에서 캐릭터가 느끼는 오감을 생각해 보면 구체화할 수 있다.

내용: 그들은 행복한 연인 사이다.
구체적 표현: 그들은 항상 손을 잡고 다녔다.

장면 연인이 손깍지를 낀 그림.
대사 "손이 엄청나게 크고 따듯해."

장면 여주인공이 남주인공의 품에서 기분 좋은 향기를 맡는 그림.
대사 "아… 내가 좋아하는 라벤더 냄새…."

구체적인 표현은 작품의 몰입도를 높이고 동시에 오랫동안 기억에 남게 만든다. 특정 아이템을 보여 주거나, 특정 단어가 들어간 대사는 이후 중요한 단서로써 작용할 수 있다. 둘의 만남에 대한 기억 혹은 반하게 만드는 계기 등 중요한 에피소드는 특히 구체적으로 표현해야 한다.

쪼개고
쪼개기

콘티를 짤 때 중요한 부분들을 얘기하긴 했지만, 그래도 여전히 제일 어려운 과정이 콘티다. 특히 신인 작가나 지망생들은 어떻게 시작해야 할지 감을 잡기 어려워한다. 또, 신인 작가나 지망생이 아니더라도 집중이 잘 안 될 때나 원고가 버겁게 다가올 때도 콘티를 쉽게 시작하지 못한다. 그럴 때는 콘티를 쪼개고 쪼개서 아주 짧은 단위로 짜는 방법을 추천한다.

보통 1화 분량은 3~4개의 신(scene)으로 구성되어 있다. 그리고 1개의 신은 다시 시작과 끝으로 나눌 수 있다. 그중 1개의 신을 골라 집중해서 콘티로 짠다고 생각해 보자.

시작과 끝으로 나뉜다는 것은 시작과 끝이 다르다는 뜻이고 중간에 변화가 있다는 얘기다. 그 변화는 '감정'의 변화다. 감정의 변화가 있어야 이야기가 재미있다. 지금 바로 재미있게 봤던 웹툰을 찾아서 감정의 변화가 있는지 살펴보자. 주인공이나 주요 관찰자의 감정이 변화되는 모습을 볼 수 있을 것이다.

또한 이 구성을 잘 이용하면 콘티를 빠르게 짤 수 있을 뿐만 아니라 반전도 쉽게 만들 수 있다. 시작과 끝을 완전히 다르게 하면 반전이 된다. 예를 들어, '불안한 연인 사이'를 얘기하려면 시작은 '행복해 보이는 연인 사이'로 시작한다.

· 1신 내용: 불안한 느낌이 드는 남자친구.
· 1신 시작: 남자친구와 완벽한 데이트.
· 1신 끝: 데이트를 마친 후 연락이 안 되는 남자친구.

이렇게 구성하고 나서 1신 시작의 글 콘티를 짠다. 1화 분량 전체를 짤 때보다 훨씬 부담이 덜하고 현재 부분에 집중도 잘 될 것이다.

글 콘티는 대사와 내레이션을 위주로 나열한다. 대사만 나열해 놓아도 작가 본인은 충분히 알아보고 기억할 수 있다.

1신 시작

"또 선물이야?"

"너한테 잘 어울릴 거 같아서 샀어."

커다란 남자친구의 손이 내 손을 덥석 잡았다.

"응? 어디 가는 거야?"

"급하게 갈 때가 있어."

남자친구는 햇빛이 닿지 않는 골목길로 나를 이끌었고 우리는 급하게 입을 맞추었다.

"보고 싶었어…"

나는 대답 대신 남자친구의 가슴에 얼굴을 묻고 붉어진 얼굴을 감췄다.

#식당

"오늘 회의 때 팀장이 또 나만 걸고넘어지는 거 있지."

"우리 주연이한테 그랬단 말이야?"

남자친구는 항상 내 이야기에 귀 기울여 준다.

#차 안

운전하면서 나를 쳐다보는 남자친구.

"운전할 때는 앞을 봐야지!"

부끄러운 듯 앞으로 돌린 고개가 어느새 다시 나를 향해 있다. 나는 그런 그에게 사랑받고 있음을 느낀다.

1신 끝

하지만 내 남자친구는…

"왜 또… 연락이 안 되지?"

헤어지고 나면 연락이 안 된다.

'전화를 받지 않아 소리샘으로…'

Check Point

이해를 돕기 위해 장소나 지문이 들어갔지만, 초고 콘티에서는 주로 대사만 나열해 놓는 편이 좋다. 1화 전체 콘티의 대사를 빠르게 쓰고 나서 장소나 상황을 써 넣거나 그려 보자.

장면	내용	구성	대사와 내레이션 나열	감정 변화
장면 1		처음		
		끝		
장면 2		처음		
		끝		

장면	내용	구성	대사와 내레이션 나열	감정 변화
장면 3		처음		
		끝		
장면 4		처음		
		끝		

로맨스 원고 작업

스타일보다는
가독성

웹툰은 이미지 예술이다. 소설이나 드라마, 영화와는 다른 2차원적인 예술로서 차별성을 가지고 있다. 작품성 면에서도 이미지로서 평가받는 부분이 크고 독자들의 머릿속에서도 이미지로 기억되는 부분이 많다.

콘티 단계에서 느껴지는 재미도 원고를 완성함으로써 명확해진다. 스토리가 아무리 재밌어도 그림으로 제대로 전달하지 못하면 재미없는 경우가 많다. 원고 작업은 웹툰 작업의 최종 목적지이며, 가장 많은 시간과 공을 들이게 되는 단계다.

웹툰의 그림은 일러스트와 다르다. 일러스트를 잘 그린다고 만화도 잘 그린다고 할 수 없고, 컷의 퀄리티가 높다고 웹툰의 퀄리티도 높다고 할 수 없다. 그 차이점은 가독성에서 나온다.

원고의 그림도 콘티와 마찬가지로 가독성이 기본이다. 멋들어진 그림과 연출도 가독성이 떨어지면 웹툰의 퀄리티를 떨어뜨린다.

원고 작업은 가독성을 최우선으로 작업해야 하며 데생력, 색감, 스타일 등은 그 후의 문제다. 따라서 이야기를 잘 전달하는 것이 첫 번째 목표다.

웹툰은 이야기를 전달하는 데 불편함을 겪어 왔다. 현재의 작은 스마트폰도 그렇지만 15년 전의 PC로 보는 웹툰도 꽤 불편했다. 책으로 만화를 보던 나의 세대들은 웹툰은 일상툰만 존재할 거라 단언하곤 했다. PC로 스토리 만화를 보는 데 적응하지 못할 테고 웹툰은 곧 사라질 거라며 웹툰을 거부하는 만화인들도 많았다. 그랬기 때문에 웹툰이 가지고 있는 선입견과 불편함을 깨고 많은 사람들에게 읽히게 하기 위해 무엇보다도 가장 중요한 점은 가독성이었다. 일단 사람들에게 이야기를 조금이라도 편하게 전달하는 것이 목표였다.

생경한 연출이나 피땀 어린 펜 선 등은 초기 웹툰 시장에서는 어필되지 않았다. 오히려 그런 정성은 독자에게 부담감과 피곤함을 주었다. 물론 기기의 발달로 아날로그 수준의 해상도 작품을 볼 수 있는 시대가 되면서 섬세하고 풍부한 표현들이 다시 사랑받는 추세지만, 그래도 여전히 가독성을 제일 중요하게 생각해야 한다.

원고 기본 설정

해상도

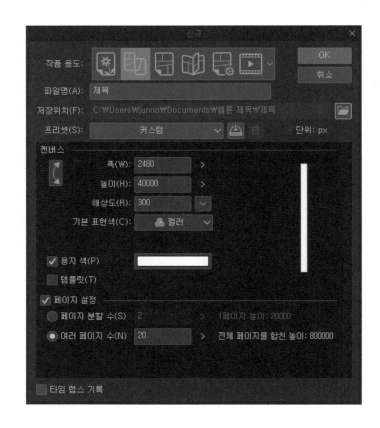

1. 원고 사이즈는 보통 300dpi 이상

 2,480px(가로) ×30,000~50,000px(세로)로 작업한다.

2. 컷의 개수와 컴퓨터 성능에 따라 세로 길이를 맞춰 작업한다.

3. 원고 완성 후에 웹용 출력 이미지는 가로 690px(네이버 웹툰)이

 나 720px(카카오페이지)로 바꾸어 JPG로 저장한다.

컷 크기

1. 스마트폰 화면에서 최대 1~2컷 정도만 보이게 작업한다.

2. 3컷이 넘어가면 가독성이 떨어진다.

3. 컷과 컷 사이도 컷 크기의 50% 이상 충분히 띄워 주는 편이
 좋다.

말풍선

1. 말풍선 안에 여백의 여유를 두고 대사를 작성한다.

2. 말풍선 한 개에 되도록 한 문장씩 넣는다.

폰트

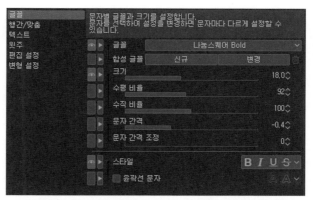

1. 요즘 웹툰의 폰트는 전보다 크기가 많이 커졌지만 남성향 만화와 비교해서 평균적으로 작은 편이다.

2. 글자는 세로 길이는 약간 길게, 줄 간격은 135% 정도로 설정하면 가독성이 좋아진다.

3. 폰트 종류에 따라 다른 편이지만 내가 가장 많이 쓰는 폰트와 설정은 다음과 같다.

나눔스퀘어 B 14pt(300dpi 기준) 수평 비율 94, 수직 비율 110, 줄 간격 135

4. 소리를 지르거나 큰 목소리를 나타낼 때는 폰트의 크기도 덩달아 크게 키운다.

로맨스의
주요 구도

가독성을 체크했다면 이제는 컷의 구도를 생각해야 한다. 컷 안에서 혹은 컷 없이 그림을 채워야 하는데 어떻게 채워야 할지 막막할 수 있다. 구도는 스토리의 내용에 따라 달라지며 엄격하게 정해져 있는 건 없다. 작가의 개인적인 느낌에 따라 얼마든지 자유롭게 구성할 수 있다. 스마트폰의 세로 직사각형 안에서 배경과 인물, 말풍선, 효과음 등을 어떻게 보여 줘야 이야기가 제대로 전달될지 생각하며 컷을 채우는 원칙만 지키면 된다.

하지만 컷마다 새로운 구도를 구상하는 것은 매우 피곤한 일이다. 만화는 언어와 닮아 있어 비슷한 패턴 안에서 독자와 소통하는 매체의 특징이 있다. 그 때문에 주로 많이 쓰는 구도를 알아 두면 글씨를 쓰듯이 컷을 채워 나갈 수 있어 훨씬 편리하다.

배경만 있을 때는 장소나 설정을 알려 주려는 의도가 강하며 인물에 가까워질수록 감정이 더 나타난다. 그래서 로맨스 장르는 클로즈업 컷이 많다. 유의할 점은 클로즈업 컷은 디테일이 좀 더

추가되어야 자연스럽다. 단순히 확대만 해서는 감정이나 분위기
가 부족하게 느껴질 수 있다.

멀리보기와
가까이 보기

배경 설정: 장소가 바뀌거나 장소에
대한 내용을 알려 줄 때. 신(scene)
시작할 때 많이 사용함.

배경 + 인물: 장소에서 인물의 배
치를 알려 주거나 장소 안에서의 이
동, 액션 등이 필요할 때 사용함.

인물 중심: 장소보다 인물에 더 집
중됨.

인물 바스트샷: 인물에 좀 더 집중
되며 대사도 중요해짐.

인물 클로즈업: 인물의 감정까지 나
타냄.

부분 클로즈업: 인물의 보이지 않는
내면까지 나타냄.

작은 컷과
큰 컷

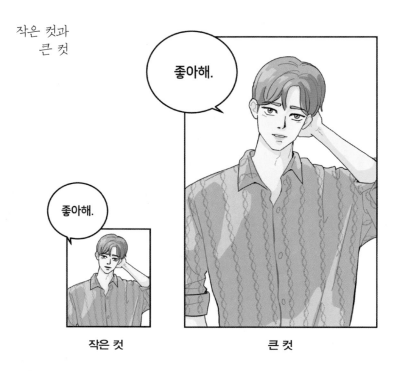

작은 컷

큰 컷

같은 그림이라도 작게 표현했을 때는 감정이 가볍거나 중요도가
낮아 보인다. 컷이 커질수록 중요하게 느껴지며 감정도 크게 느
껴진다.

올려다보기와
내려다보기

올려다보기

내려다보기

올려다보기(로우 앵글)는 캐릭터의 의지가 강할 때, 캐릭터가 대단
해 보일 때 많이 쓰인다.

내려다보기(하이 앵글)는 캐릭터의 의지가 꺾일 때, 주눅들 때, 위
기에 처했을 때 등에 많이 쓰인다.

말하는 사람과
듣는 사람

대화 하는 장면

말하는 사람

듣는 사람

로맨스 장르에서는 둘이서 대화하는 장면이 많이 나온다. 이때
말하는 사람과 듣는 사람의 시선을 신경 써서 연출해야 한다.

대화하는 두 사람의 시선이 만나지 못하면 어색한 느낌이 든다.
한 컷에 한 명씩 인물을 그려 넣을 때는 대화하는 두 사람이 마
주보는 느낌으로 컷을 구성해야 한다.

3D 모델 사용:
클립스튜디오, 디자인돌, 시네마4D & 블렌더

지망생이 처음 웹툰을 그릴 때 가장 힘든 부분은 자신이 생각하는 캐릭터를 빈 컷 안에 그려 넣는 것이다. 캐릭터의 포즈나 인체 비례, 원근감 등 익혀야 하는 기술은 너무나 많고 어느 수준까지 숙련해야 하는지도 가늠이 안 되어 웹툰 작가가 되는 길을 포기하기도 한다. 하지만 시대가 바뀌었다. 요즘은 만화가의 고급 기술을 연마할 시간에 최신 기술을 이용해서 웹툰의 이야기 전달이라는 근본적인 목표에 집중하는 추세다.

클립
스튜디오
(CLIP
STUDIO)
3D 모델

웹툰 작가들이 주로 쓰는 클립스튜디오 프로그램에는 인체 3D 모델이 포함되어 있으며, 신인 작가들은 이를 적극적으로 활용하고 있다. 안정적으로 데생을 하는 기성 작가들도 3D 모델을 이용해서 포즈를 잡아 더 빠르게 원고 작업을 하기도 한다.

클립스튜디오 안에 포함된 3D 모델은 포즈를 소재 창에 저장해 놓을 수 있어서 편리하다. 또한 클립스튜디오 소재 창에 올라와

있는 많은 바디 타입(body type)과 자세(pose)를 다운받아 사용할 수
도 있어 편리하다.

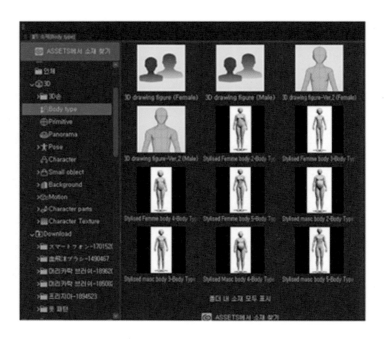

디자인돌
(DesignDoll)

디자인돌도 클립스튜디오와 비슷하게 3D 모델을 만들 수 있는 프로그램이다. 클립스튜디오에 있는 3D 모델 기능보다 조작이 쉽고 빠르며, 체형과 포즈 등을 좀 더 세세하게 조절할 수 있다. 그래서 군상(群像)을 그릴 때 많이 이용하는 편이다.

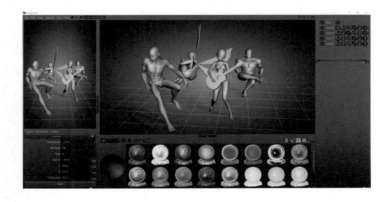

시네마4D &
블렌더
(CINEMA4D
& blender)

3D 모델을 그대로 원고에 이용할 수도 있다. 3D 프로그램의 카툰 렌더링 기능을 이용해 3D 모델 자체를 2D 그림으로 변환해서 그림 작업 없이 원고를 완성하기도 한다.

3D 프로그램을 숙지하기까지 적지 않은 시간이 소요되고 아직 어색하다는 평이 많은 편이긴 하지만, 사용자도 점점 늘어나고 퀄리티 또한 높아지고 있다. 그림을 전혀 그리지 않는 웹툰 작가들이 생겨날 날도 머지않았다.

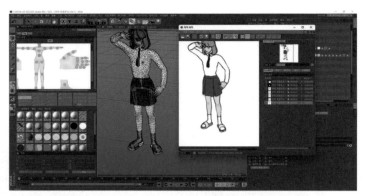

3D 배경 사용:
스케치업

출판 만화와 웹툰 분야에서 배경은 작가들에게 커다란 짐이었다. 원근감, 소실점 등의 기술 습득은 물론이고 상당한 작업 시간이 필요했기 때문이다. 많은 노동량으로 예전에는 어시스턴트의 도움에 많이 의존할 수밖에 없었는데, 요즘은 스케치업이라는 프로그램이 많은 작가들에게 만능 도움꾼 역할을 톡톡히 하고 있다.

스케치업은 원래 인테리어 분야에서 조감도로 많이 활용하던 3D 프로그램이었다. 디자인돌처럼 조작법이 쉽고 빠르기 때문에 습득하는 데 많은 시간이 필요하지 않아 웹툰 분야에서 빠르게 대중화될 수 있었다.

스케치업을 처음 사용하기 시작했을 때는 아직 어색한 부분이 많아서 선을 따서 다시 작업하는 용도로 사용했지만, 요즘은 프로그램의 처리 방식도 좋아지고 소재도 다양해져서 그대로 이미지를 추출해서 사용하는 수준에 이르렀다.

웹툰 작가들이 직접 만드는 경우도 있지만 퀄리티 높은 소재들이 워낙 많아서 판매하는 파일을 구매해서 사용하는 방식이 주를 이루게 되었다.

스케치업 배경 자료를 판매하는 사이트	사이트	특징
	에이콘 (acon3d.com)	대부분의 필요한 소스를 찾을 수 있어 가장 많이 이용하는 스케치업 사이트다. 스케치업 배경 외에도 브러시나 3D 인체 모델 등도 구매할 수 있다.
	웹툰어스 (webtoonus.com)	음식, 동물 등의 곡선을 만화 그림에 어울리게 만든 3D 소스들이 많다. 스케치업 이미지 추출 프로그램인 WEEX도 구매할 수 있다.
	잭잭 스토어 (jackjackstore.com)	고퀄리티의 스케일이 큰 배경을 구매할 수 있다.
	돈드로우 (dontdraw.com)	VIP 회원제 운영으로 라이선스 기간 내에 무제한 이용이 가능하다. 가성비가 좋아 지망생이 이용하기 적당하다.
	텀블벅 (tumblbug.com)	활성화된 펀딩 사이트로 기존 사이트에서 아직 판매되지 않는, 제작 중인 스케치업 파일을 접할 수 있다. 펀딩 기간 후에는 대부분 에이콘에서 구매할 수 있다.

스케치업
배경 작업

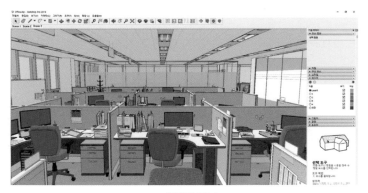

스케치업 화면

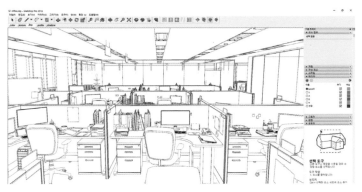

선, 그림자, 색, 텍스처별로 이미지 추출

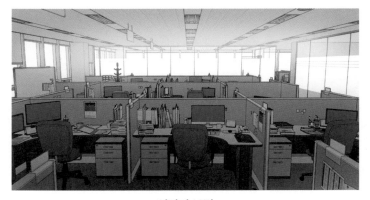

이미지 보정

라인 딸 때
유의할 점

라인을 따는 이유는 깔끔하고 명확한 그림으로 가독성을 높이기 위함이다. 선호하는 스타일이거나 채색을 수월하게 하기 위한 것도 있겠지만, 어쨌든 대부분의 웹툰 작가들은 라인을 따서 깔끔하고 명확한 선으로 마감하는 편이다. 때때로 경력이 많은 기성 작가들은 선을 따로 따지 않고 바로 깔끔한 선으로 데생을 마무리하는 경우도 있다.

그런데 신인 작가나 지망생에게서 많이 보이는 특징은 데생 과정까지는 그림의 퀄리티나 느낌이 좋은데, 라인 작업을 하면 선의 느낌이나 퀄리티가 떨어진다는 점이다. 전체 구도나 인체 비율, 선의 느낌 등이 데생 때보다 미숙하게 느껴져 차라리 라인을 딴 그림보다 러프한 데생 느낌이 더 좋아 보이기까지 한다. 그 이유는 다음 세 가지와 같다.

인체의 기본
지식이 없다

인체의 기본 지식이 없다는 건, 인체의 전체 비율이나 형태에 대해서 인지하고 있는 지식이 없어 스스로의 느낌과 감각만으로 명확한 선을 그리기가 어렵다는 것을 의미한다.

거친 겹선을 이용해서 데생할 때는 선이 명확하지 않기 때문에 실력이 잘 드러나지 않지만, 라인을 따고 나서는 그림 실력이 더 잘 드러나게 된다. 따라서 이런 경우는 크로키나 해부학 공부 등으로 실력을 키우는 수밖에 없다.

아무 생각 없이
기계적으로
작업한다

데생 과정까지는 스토리의 분위기나 전체 구도 등을 생각하며 집중해서 그림을 그렸지만, 선을 딸 때는 그 과정이 기계적이라 느껴져 아무 생각 없이 라인을 따는 경우가 많다.

라인 따기는 그림을 깔끔하게 하기 위한 일이기도 하지만, 동시에 그림을 완성하는 과정임을 의식해야 한다. 따라서 머릿속에 완성된 그림의 컷 전체 구도나 비율을 생각하면서 라인 작업을 해야 한다. 사실은 데생 때보다 더 집중해서 작업해야 할 수도 있다. 프로 기성 작가 중에는 데생은 대충 하고, 라인 따는 작업은 더 신중히 하는 경우도 많다.

확대한 상태로
라인을 딴다

라인을 딸 때 화면 안의 그림을 작게 하고 선을 따면 손이 떨리거나 선의 움직임이 잘 보이지 않아서 그림을 확대해서 작업하게 되는 경우가 많다. 이렇게 되면 그림 전체가 보이지 않아서 균형이 맞지 않는 그림이 나올 확률이 높다. 적당한 선에서 확대한 다음 작업을 하거나 큰 태블릿을 이용하길 추천한다.

사실만 그리는 게
아니다

신인 작가들이 그림을 그릴 때 가장 신경 쓰는 부분은 인체 비율, 스타일, 포즈다. 정확한 사실에 입각한 가이드가 가장 중요하다고 생각해서다. 물론 가독성 면에서는 중요하지만, 만화는 사실만 그리는 그림이 아니다. 웹툰도 마찬가지다. 작품 속 캐릭터들이 마네킹처럼 포즈만 잡고 있으면 안 된다는 뜻이다.

각각의 컷에는 그 이야기에 담긴 분위기와 인물들의 감정 등이 함께 드러나야 한다. 등장인물들의 행동(포즈)과 대사만 나열하면 작가가 생각하는 재미를 독자는 느끼지 못한다. 이 부분에서 만화라는 장르의 복합적이고 감각적인 특징이 드러난다.

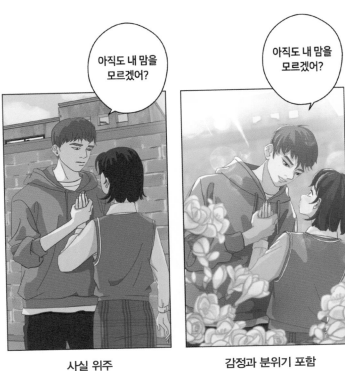

사실 위주

감정과 분위기 포함

위의 두 그림을 보면 인체 비율이나 데생력은 별로 차이가 나지 않지만 이야기 전달력 면에서 큰 차이가 있음을 알 수 있다. 컷 하나를 완성할 때 신경 써야 할 몇 가지 요소를 살펴보자.

표정 표정은 캐릭터의 감정을 나타내기 가장 쉬운 방법이다. 간혹 그림 스타일에 치중하느라 표정을 잘 나타내지 않는 작가도 있다. 이야기가 제대로 전달되길 바란다면 스타일 때문에 표정을 포기해선 안 된다.

색감 색감은 작품 전체의 분위기를 좌우하며 장르의 특성을 보여 준
다. 애정을 다루는 로맨스는 전체적으로 파스텔 톤의 따뜻한 색
감을 많이 사용하는 편이다. 그러다 극적인 감정을 나타낼 때는
강한 색조 대비를 이용해 감정을 표현하기도 한다.

빛의 표현 빛의 표현은 작품의 분위기를 바꾸는 데 중요한 부분을 차지한
다. 앞에서 비치는 빛은 편안하고 따뜻한 분위기를 내고, 역광은
심각하고 진중한 분위기를 낸다. 날씨나 시간과 상관없이 빛의
효과를 허용하는 편이지만, 자주 사용하면 효과가 떨어진다는
점을 명심하자.

배경　　　똑같은 캐릭터 모습이더라도 배경의 이미지에 따라서 캐릭터의
기분이 달라 보일 수 있다. 배경은 주인공의 심정이나 대화 내용
을 상징적으로 표현하는 데 도움을 준다.

밑색
빠르게 작업하기

원고의 깔끔함은 밑 색을 제대로 넣는 데부터 시작된다. 밑 색을 제대로 넣어야 라인 주변이 깔끔하고 명암이나 후보정 단계에서 더 쉽게 작업할 수 있다. 밑 색을 빠르고 깔끔하게 넣는 방법을 알아보자.

1. 자동 선택으로 여백을 선택한다.
2. 반전을 선택한다.
3. 회색으로 색을 채운다.

4. 새 레이어를 만든다.
5. 아래 레이어에서 클리핑한다.
6. 채우기 툴을 선택한다.

7. 보조 도구에서 상세 팔레트를 연다.
8. 참조 위치 > 벡터의 중심선에서 채색 중지를 체크한다(선 부분에도
 채색한다).

9. 채우기 툴로 기본 색을 넣는다.

10. 색이 빈 부분은 올가미 채색으로 빠르게 채운다.

11. 인물 채색 전체 폴더에서 마우스 오른쪽 버튼을 누른다.

12. 레이어 마스크 > 선택 범위를 마스크로 선택한다.

13. 가려져 있는 배경(의자 팔걸이 부분)을 지워준다.

여러 가지
명암법

명암은 밝은 곳과 어두운 곳을 표현함으로써 입체적으로 보이게 하는 데 목적이 있다. 하지만 그림 스타일에 따라서 매우 다양하며 때로는 명암 없이 마무리하기도 한다. 따라서 스케치 단계에서부터 명암과 스타일 등을 미리 생각하고 작업해 놓을 필요가 있다.

명암이 없는 스타일

1도 명암

흐린 선으로 그림자를 표현

2도 명암

하이라이트 표시

후보정의
세계

프로와 아마추어의 차이는 완성도에 있다. 말끔하게 차려입은 원고가 독자들에게 편안함과 좋은 이미지를 심어주는 건 당연한 일이다. 이러한 완성도는 후보정에서 결정된다.

후보정은 작가가 처음 생각하고 의도했던 이미지에 가깝게 원고를 만드는 작업이다. 구도, 데생, 라인, 채색 등의 단계를 거치면서 처음 콘티와 분위기가 달라져 본래 하려던 이야기의 느낌이 나타나지 않을 때, 제대로 방향을 잡아주는 작업을 후보정 단계에서 하게 된다.

선 색깔 바꾸기 → 전체 색상 톤 바꾸기 → 질감 표현 → 빛 처리

그럼에도 재미가 없다고요?

사랑의 장애물이
사라졌어요

로맨스 장르는 주인공의 사랑이 이루어지는 이야기다. 그 과정이 평탄하고 아무런 문제가 없다면 사랑이 특별하게 보이지도 않으며 낭만적이라고 느끼지도 못한다. 그만큼 로맨스 장르에서는 사랑의 장애물이 이야기를 진행하는 힘의 원천이 된다.

그런데 이 장애물이 연재를 진행하는 도중에 사라져 버리거나 약해질 때가 있다. 그래서 의미 없는 에피소드를 나열하고 주인공이 아닌 다른 캐릭터에 감정 이입이 더해져 주인공이 바뀐 듯한 느낌을 주게 된다.

이러한 현상이 일어나는 대표적인 이유 두 가지를 꼽자면 다음과 같다. 첫째, 초반에 설정한 장애물이 너무 약하거나 둘째, 주인공이 너무 쉽게 장애물을 해결했기 때문이다.

추천하지 않는 장애물 예시

· 오해로 미움을 샀다.

· 전학 혹은 이사를 이유로 헤어졌다.

· 가난해서 연애를 할 수 없다.

· 키가 작아서 인기가 없다.

· 신분의 차이가 난다.

이런 장애물들은 작가 개인의 취향이거나 시대가 변해서 더 이상 장애물이 될 수 없는 경우들이다. 오해는 풀리면 그만이고, 장거리 연애도 교통과 통신의 발달로 크게 공감할 수 없는 장애물이 되었다(물론 별과 별 사이처럼 엄청난 거리면 괜찮겠지만). 외모에 대한 장애물도 외모 자체가 장애물이 된다기보다는 그 외모를 대하는 성격이나 마인드가 장애물이 되어야 이야기가 힘을 얻는다. 또한 신분의 차이도 현대물보다는 사극이나 판타지물에서 종종 사용하는데, 주요 장애물로 설정하기에는 힘이 약하다. 보통 신분의 차이는 캐릭터성으로 이용하고, 주요 장애물은 주변 사람의 모략과 다른 욕구(가족을 보호) 등으로 표현되곤 한다.

로맨스 장르에서 이야기가 재미없을 때는 사랑의 장애물을 제대로 설정했는지 첫 번째로 검토해 보자.

주인공의
수준이 높아요

사랑의 장애물과 비슷한 문제가 바로 수준 높은 주인공이다. 작품에 사이다를 넣기 위해 생각 없이 수준 높은 주인공을 설정해 두면 문제가 발생한다.

주인공이 현명하고 차분하면 장애물을 쉽게 해결하거나 신경 쓰지 않는 경우가 많다. 욕망이 크지도 않고 현실에 만족하며 살기 때문에 적이나 라이벌이 비꼬는 말투를 해도 주인공은 반응하지 않게 된다. 그렇게 되면 이야기가 진행되지 않는다.

타깃층에 따라 달라지긴 하지만, 웹툰의 독자층은 대부분 10대와 20대다. 이미 연애를 여러 번 겪은 후에 연애에 대한 회의적인 시각을 가지고 이야기한다면, 젊은 친구들이 재밌어 할 리 없다. 남자친구의 별거 아닌 말에도 상처받고 눈물 흘리며, 낭만적이고 이상적인 사랑을 꿈꾸는 주인공이어야 로맨스 스토리가 만들어진다.

능력 있는 주인공을 설정하고자 한다면 다른 면에 핸디캡을 주어서 입체적인 캐릭터로 만들어야 한다. 즉, 사랑에 대한 더 큰 욕망이나 목표를 주어야 한다. 우리는 주인공의 목표를 함께 응원하고 싶은 것이지 결과만 알고자 하는 것이 아니다.

또, 부족한 주인공으로 전개되었지만 너무 일찍 성장하거나 득도해서도 안 된다. 주인공은 스토리 진행과 함께 성장해야 하고, 결말에 가까워졌을 때 비로소 완전한 성장과 성찰을 해야 한다. 주인공의 욕망과 목표는 끝까지 함께해야 함을 잊지 말자.

주인공이
수동적이에요

캐릭터 설정을 제대로 해 놓는다면 캐릭터가 스스로 움직이면서 이야기가 물 흐르듯이 자연스럽게 전개되는 법이다. 반면 사건은 계속 일어나는데 캐릭터가 어떻게 반응할지 잘 모르겠고 그 다음 사건은 어떤 걸 배치해야 할지 끊임없이 고민된다면 그 캐릭터는 수동적일 가능성이 있다. 즉, 캐릭터 설정에 문제가 있다는 뜻이다.

수동적인 캐릭터는 주로 사건 중심형 발상으로 이야기를 시작했을 때 많이 생긴다. 사건은 어떤 상황에 대한 발상이며 어떤 인물이든 대입할 수 있는 이야기이기도 하다. 그래서 캐릭터 설정에 신경을 덜 쓰게 될 확률이 높은데, 그렇게 되면 계속해서 새로운 사건(에피소드)으로 이야기를 채워 나가야 한다.

물론 옴니버스 형식이거나 작가 본인이 새로운 사건을 생각하는데 더 재미를 느낀다면 괜찮다. 하지만 이런 경우가 아니라면 캐릭터가 스스로 움직이도록 만들어야 한다.

〈PART 2〉의 '살아 움직이는 캐릭터'를 다시 한번 살펴보자. 수동적이며 소극적인 주인공이 능동적인 캐릭터로 바뀐다면 재미는 물론 창작의 괴로움도 줄어들 것이다.

감정이 제대로
표현되지 않아요

우리가 웹툰을 포함해서 예술 작품을 접하는 이유는 어떤 사실을 알기 위해서도 아니고 어떤 교훈을 깨닫기 위해서도 아니다. 작품 속 캐릭터를 통해 인생의 다양한 감정(로맨스에서는 사랑의 다양한 감정)을 느껴보며 풍부한 삶을 간접적으로 체험해 보기 위함이다.

독자들은 캐릭터가 느끼는 감정을 그대로 느끼고 공감한다. 그런데 캐릭터가 사건이 터졌는데도 감정을 드러내지 않고 행동만 한다면 독자들은 '내가 잘못 느끼는 건가?', '이 정도는 슬프지 않은 건가?'라며 헷갈릴 수 있다.

또한 이별을 경험했는데 바로 좋아하는 사람이 생긴다면 그 전의 상황이 무의미하게 느껴지고 현재의 감정에 이입하기 힘들어진다. 로맨스는 낭만적인 사랑 이야기를 실제처럼 느끼게 하는 데 목적이 있다. 실제처럼 느끼려면 감정의 순간순간을 섬세하게 다 거쳐야 한다.

예를 들어, 주인공이 남자친구가 바람 피우는 장면을 목격했다
고 상상해 보자. 이때 주인공의 감정은 어떨까? 그 감정을 생각
하면서 아래 그림을 한번 살펴 보자.

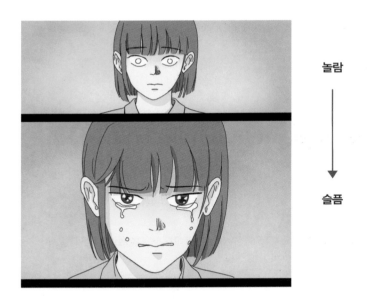

놀람

↓

슬픔

중요한 장면인데 몰입이 안 되고 감정이 너무 빨리 변하는 느낌
이 든다. 이럴 때는 그 장면에 대해서 감정선이 충분히 단계적으
로 잘 표현되었는지 살펴봐야 한다.

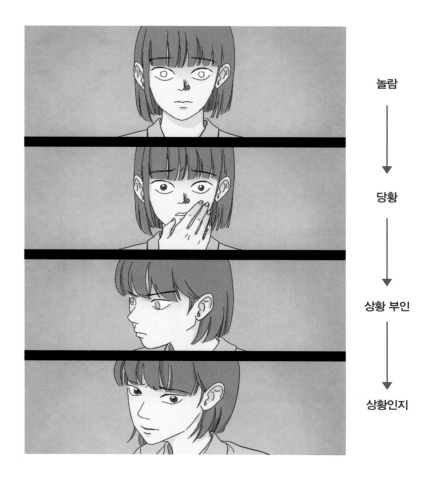

놀람

↓

당황

↓

상황 부인

↓

상황인지

이런 감정들은 주인공의 표정과 대사들을 통해 섬세하게 표현되
어야 한다. 놀람과 슬픔 사이의 여러 감정의 단계를 점프해버리
면 그만큼 작품 속 세상에 몰입하기 힘들어지고, 중요하지 않은

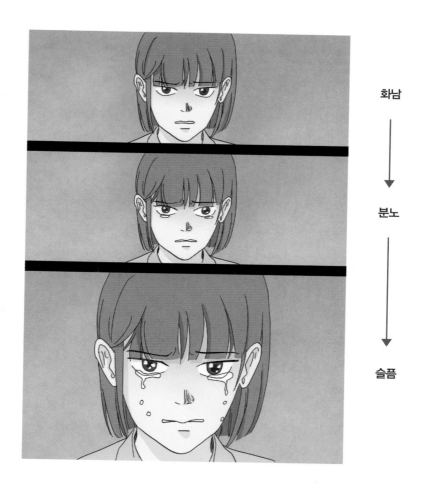

화남

↓

분노

↓

슬픔

사건으로 변해버린다. 순정 드라마나 로맨스 장르에서는 특히
이 부분을 좀 더 각별히 신경 써야 한다.

이야기 진행이
안 돼요

"이야기 진행이 안 되는 거 같아요."
로맨스 장르에서 빠지지 않고 달리는 댓글이다.

작가들이 다음 이야기가 생각이 안 나서 반복하고 있는 건 아니다(간혹 그럴 때가 있어도 자주 있는 일은 아니다). 작가들은 보통 결말을 머릿속에 그려 두고, 그 결말을 향해서 사건을 진행해 나간다 그렇다면 계속해서 진행하고 있는데 왜 독자들은 진행이 안 된다고 생각할까?

나도 이런 경험을 종종 했고 그럴 때마다 사건을 빠르게 진행하거나 보다 빠른 속도로 결말을 향해 가야 한다고 생각했다. 그런 실수를 몇 번이나 하고 나서야 문제점을 찾을 수 있었다.

로맨스에서 독자들은 남녀 주인공의 관계 발전을 기대한다. 이야기 진행은 사건이 아닌 '관계의 변화'에 있다. 감정의 변화와 마찬가지로 둘 사이의 관계 변화가 색색이 표현되어야 한다. 사

건은 진행되고 있는데, 둘은 계속 싸우기만 하고 연애 감정도 변화가 없다면 독자들은 재미를 느끼기 힘들 수밖에 없다.

두 사람이 만나서 고백하고, 연애를 시작하고, 또 시작해서도 수많은 관계의 변화가 생기도록 해야 한다. 그리고 그 변화들이 사건들과 자연스럽게 엮이면서 둘의 관계가 발전해야 한다.

간혹 캐릭터성에 얽매여서 발전하지 못하는 경우가 종종 있다. 무뚝뚝한 캐릭터라서 연인을 향해 표현을 안 한다든가 자신의 감정을 부인한다 등의 관계 변화에 어려움을 주는 캐릭터들이 있다. 그렇다고 하더라도 '오다 주웠다'라면서 선물을 준다든가, '그 사람은 왜 이렇게 신경 쓰이게 하는 거지?'라는 대사를 넣어 나름대로 관계의 변화를 시도해 보자.

다음은 내가 주로 사용하는 관계 변화의 패턴이다.

> 만남 〉 당황 〉 미워함 〉 관심 〉 서로의 사정을 알게 됨 〉
> 인간적인 호의 〉 친숙해짐 〉 서로 호감 상승 〉
> 썸 타는 관계 〉 고백 〉 고민 〉 거절 〉
> 다시 멀어지는 관계 〉 그리움 〉 상대에 대한 확신 〉
> 다시 고백 〉 서로의 마음을 확인 〉 익숙한 연인의 사이 〉
> 연인 사이의 불안감 조성 …

이 패턴은 플롯의 형태나 작품의 분량, 작가의 스타일에 따라서
달라진다. 원칙은 '변화한다'는 데 있다. 관계의 변화를 주어서
다채로운 재미를 만들어 보길 바란다.

자극과
공감 사이

작가는 스토리를 짤 때 어떻게 하면 독자들의 마음을 움직일까 고민한다. 이때 가장 쉽게 선택하는 방법이 '본능'과 '자극'이다. 원초적인 본능이나 여러 가지 자극은 분명 충격을 주고 독자를 동요하게 만든다. 하지만 무조건 자극을 강하게 주는 것만이 정답은 아니다.

공감이 부족한 자극은 오히려 독자로 하여금 반감을 불러일으키고 작품에 대한 몰입을 방해할 뿐이다. 작가 스스로도 느끼지 못하면서 '독자들은 이런 걸 좋아하겠지?' 하는 생각으로 작품을 대한다면 독자들과 소통하기 힘들다. 그저 자극을 주려는 의도로 작법 기술만 사용했을 경우 독자들은 쉽게 작가의 의중을 파악하지 못한다.

자극을 주려면 작가 스스로 생각했을 때 실제 있을 법한 느낌이 들고 감정 이입이 되는 것 중에서 선택해야 한다. 본인이 경험했거나 충분히 오랜 시간 사유했던 내용으로 진심이 담겨 있다면

독자들도 충분히 공감할 것이다. 그렇지 않을 경우 금방 들통나기 마련이다.

독자들을 쉽게 생각하지 말자. 우리는 독재자가 아니라 독자들의 충신이 되어야 한다.

웹툰적
허용

시에서 시적 허용이 있듯이 만화에서는 웹툰적 허용(혹은 만화적 허용)이 있다. 실제 세상에서는 있지 않은 상황을 과장해서 표현하는 걸 말한다. 쉽게 말하면 오버한다는 뜻이다.

하지만 이런 웹툰적 허용이 최근 들어서는 점점 올드한 느낌이 되고 있다. 특히 웹툰 독자는 출판 독자와 성향이 다르다. 웹툰이 출판 만화로부터 생겨나긴 했지만, 인터넷 콘텐츠로서 생겨난 매체이므로 두 가지 성격이 섞여 있다.

　　　· 출판 만화: 마니아와 비급 정서를 가지고 있다.
　　　· 웹 콘텐츠: 대중이 쉽게 접근해서 쉽게 공감할 수 있다.

물론 현재도 만화적인 표현을 좋아하는 독자들이 있다. 특히 만화가나 만화인들은 그런 표현을 좋아하고 재미있어 한다. 예전의 추억 때문일 수도 있고 취향 차이일 수도 있다.

어느 것이 더 좋다고 분명하게 이야기할 순 없지만, 웹툰적 허용 혹은 만화적 허용은 시대에 따라 다르게 느껴질 수 있다는 점을 알아 두어야 한다.

시대가 지난 만화적인 표현은 지금의 웹툰 독자들의 감정 이입을 방해할 수 있다. 만화책을 잘 보지 않았던 세대라면 특히 더 그렇다. 레트로(retro)한 분위기나 의도된 표현이 아니라면 과거의 만화적인 표현들은 피하는 것이 좋다. 예술은 현 시대를 반영하며, 특히나 웹툰은 공감을 근본적으로 필요로 한다는 점을 알아야 한다.

무지개는
7가지 색깔이 아니다

어릴 적 무지개를 그릴 때는 아무 생각 없이 빨주노초파남보 7가지 색깔로 채워 넣었다. 하지만 실제로 무지개를 보면 이름 짓지 못한 수많은 색깔이 어우러져 빛나고 있다. 빨강과 주황 사이, 노랑과 초록 사이에도 여러 가지 색깔이 존재한다.

우리의 삶도 이와 비슷하다. 착한 사람과 나쁜 사람 사이에도 수많은 단계의 사람이 있고, 사랑과 증오 사이에도 수많은 감정이 있다. 말로 표현하지 못할 때도 많지만 우리는 다양한 사람을 만나 여러 감정을 느끼며 살아간다.

'정의로운' 캐릭터를 착하게 표현하고, '이기적인' 캐릭터를 나쁘게만 표현하는 것은 너무 뻔하고 재미가 없다. 사랑하지 않는다고 미워하는 감정만 있는 것도 아니다. 사랑하지는 않지만 신경이 쓰이고, 미워하지만 안쓰러워서 도와주고 싶은 다양한 감정이 존재한다. 그리고 우리는 감정을 다른 사람에게 공유하기도 하고, 때론 타인의 감정에 공감해 주기도 한다.

작품 속 세상을 이분법으로 생각하지 말고 열린 마음으로 느껴보자. 캐릭터가 스스로 움직이고 변화하며 작가에게 새로운 삶의 의미를 가르쳐 줄지도 모르는 일이다.

웹툰 작가의 마인드

열정은
거들 뿐

"웹툰 좋아하세요?"

아마 이 질문에 "yes"라고 대답하는 분들이 지금 이 책을 읽고 있지 않을까. 웹툰을 좋아해서 많이 보다 보니 직접 만들고 싶은 마음이 자연스레 생겼고, 그렇게 웹툰 작가의 길로 들어섰을 것이다. 대부분의 작가들이 이런 열정을 가지고 웹툰 작가가 되려고 결심한다. 하지만 열정만 믿고 무작정 웹툰을 시작했다면 원고 작업하는 과정이 매우 힘들 수밖에 없다.

이미 원고를 몇 번 완성해 본 경험이 있거나 연재를 해 보았던 사람은 안다. 열정은 변덕이 심해서 컨디션이 안 좋거나 원고가 생각대로 풀리지 않을 때, 반응이 예상과 다를 때 금세 차갑게 식어버리고 만다는 것을 말이다.

열정은 분명히 굉장한 힘을 발휘하지만 내가 컨트롤할 수 없고, 외부의 자극에 영향을 많이 받기 때문에 매우 불안하기 짝이 없는 무기다. 그래서 이 열정은 작가를 매우 수동적인 존재로 만들

어버린다. 다시 열정이 피어올라서 원고 작업이 술술 풀릴 때까지 작가를 괴롭히고 하염없이 기다리게 만든다. 배나무 밑에서 입을 벌리고 누워 있는 것처럼 말이다.

열정은 저절로 피어오르지 않는다. 지겹고 힘든 과정을 참고 견디며 꾸준히 원고 작업을 할 때 찾아온다. 일단 원고를 시작해서 집중하게 되면 어느새 곁에 찾아와 나에게 힘을 주고 있음을 알게 된다. 아무것도 하지 않는 사람에게는 찾아왔다가도 금방 도망가 버린다.

솔직히 말해서 웹툰 작업은 힘들다. 아무런 고민 없이 손만 움직인다고 해도 엄청난 노동력이 필요하기 때문이다. 처음부터 즐기면서 작업하려는 마음 자체를 버려야 한다. 열정을 버리라는 말은 아니다. 열정을 제일 중요하게 생각하지 말라는 뜻이다.

열정은 거들 뿐이다.

작품과 자신을
동일시하지 마라

웹툰이 다른 매체와 다른 큰 특징은 '댓글'이다. 웹툰은 초창기부터 댓글과 함께 성장해 왔고 댓글 없이 생각하기 힘든 매체이기도 하다. 웹툰에는 다양한 댓글이 실시간으로 달린다. 대부분은 작품 내용에 대한 이야기나 다른 독자들과의 소통으로 사용되고 있지만, 작품과 작가에 대한 비난도 많이 달리는 편이다. 신원을 알 수 없는 다양한 연령대의 사람들에게 둘러싸여 홀로 수많은 평가를 받아 내는 일은 쉬운 일이 아니다. 아무리 호평이 많아도 평가 그 자체에서 오는 압박감에 긴장할 수밖에 없다.

요즘은 댓글이 없는 플랫폼도 존재하고 댓글을 전혀 보지 않는 작가들도 있다지만 그럼에도 우린 완전히 댓글을 피하며 살 수는 없다. 미래에 시스템이 어떻게 변할지 몰라도 웹툰 작가라는 직업 특성상 내가 만든 작업물을 세상에 내 놓고 평가를 받아야지 계속해서 이 일을 할 수 있다. 우리는 그림을 그리고 평가를 받고 다시 또 그림을 그려야 한다. 그렇기 때문에 댓글을 피하고 두려워하기만 해서는 안 된다. 두려움은 실체를 직시하고 객관

적으로 바라볼 때 해소될 수 있다.

댓글은 작품에 대한 평가가 주요 내용이다. 내용이 재미있는지, 분량이 적당한지, 마감 기한을 잘 지켰는지, 그림체가 어떤지 등. 때때로 작가에 대한 인신공격이나 도를 넘은 댓글도 있다. 그런 이유 없는 공격성 댓글은 오히려 신경이 안 쓰이기도 하고, 다른 댓글이 자체적으로 정화해 주기도 한다. 실제로 작가들이 타격을 입는 댓글 내용은 "재미가 없다, 올드하다, 주인공 캐릭터가 매력이 없다." 등이다. 그런 댓글에 타격을 입는 이유는 우리가 작품과 우리 자신을 동일시하기 때문이다.

작품이 좋은 평가를 받으면 나 자신도 좋은 평가를 받는 것 같고, 작품이 나쁜 평가를 받으면 내 삶도 부정적인 것처럼 느껴지게 된다. 하지만 가만히 생각해 보면 작품과 작가는 별개의 존재다. 좋은 평가를 받는 작품의 작가가 실제로는 부도덕한 일을 저지르거나 주변 사람에게 나쁜 평가를 받기도 하고, 작품은 별로지만 작가는 너무나 매력적이고 성품도 훌륭한 경우를 우리는 많이 보지 않았는가? 이건 마치 학교 성적이 좋다고 모범생이라고 하는 오류와 같다.

작품이 아무리 중요해도 사람보다 중요하진 않다. 작품은 허상이고 우린 살아 움직이는 귀한 생명체다. 아무도 우리를 함부로 대하거나 말해서는 안 된다. 작품은 작품일 뿐, 작품이 똥 덩어리

라고 해서 우리도 같은 취급을 받을 필요는 없다.

우린 그저 삶을 살아가면서 욕구와 필요에 의해 창작할 뿐이다. 내가 만든 작품이 재미가 없어서 독자들이 점점 찾지 않는다면, 다시 필요로 하는 독자를 찾으면 된다. 못 찾았다면 스스로 독자가 되어 즐기면 그만이다. 그러다 즐겁지 않은 순간이 온다면 그땐 내가 즐길 수 있는 작품을 만들어 보자. 많은 사람의 선택을 받으면 좋겠지만 그렇지 못하다고 안 좋은 작품이라고는 평가할 수 없다. 단지 시대 흐름을 타지 못한 작품일 뿐이다.

공모전 심사위원도 우리랑 별반 다르지 않은 사람이다. 그냥 누군가를 선택해야 하므로 그 일을 할 뿐이다(실제로 대부분의 작가는 심사위원 역할을 하기 싫어한다). 그 사람이 우리보다 실력이 있는 사람도 절대자도 아니다. 과연 어느 누가 절대적인 평가를 할 수 있을까. 그런 사람이 있다면 그건 오만한 것이다.

"자식 같은 예술 작품이다."라는 소리는 자식을 낳아 보지 않아서 하는 말이다. 자식과 작품은 전혀 다른 분야이며 노력의 종류도 다르다. 또 자식처럼 사랑하는 마음으로 작품에 임해서도 안 된다. 사랑하면 결점은 보이지 않고 뜯어고치기도 힘들다.

작품과 자신을 분리해서 생각하고 객관화하는 것은 작품의 완성도에 기여한다. 내 작품을 제3자의 눈으로, 독자의 눈으로 바라

보아야 수정할 때도 납득이 되고 덜 아프다. 또, 내가 부족한 부분이 있다면 나보다 능력이 더 뛰어난 사람에게 도움을 받을 수도 있다. 작품의 완성도를 위해 다양한 방법을 강구할 수 있다는 말이다. 더 나아가 내 작품에 대해 여느 독자들처럼 댓글을 달 수 있는 경지에 오를지도 모르는 일이다.

원고를 시작할 때 다짐하자. 나는 소중한 존재이고 괜찮은 사람이지만, 내가 만든 작품은 그렇지 못할 수도 있다. 하지만 성실히 작품을 완성할 것이며 그 과정에서 인간으로서 한 단계 성장할 것이다. 작품은 작품이고 나는 나다.

세상에
완벽한 원고는 없다

지망생 중에 괜찮은 실력을 갖췄음에도 작품을 완성하지 못해서 데뷔가 미뤄지는 경우가 꽤 많다. 작품을 완성하지 못하는 이유는 다음과 같다.

· 더 좋은 작품이 눈에 보인다.

· 비슷한 작품이 연재 중이다.

· 더 좋은 아이디어가 떠올랐다.

· 다 그려도 재미가 없고 허전하다.

· 어느 한 부분이 부족하다.

· 사람들이 비난할 것 같다.

· 이미 주변 사람들이 혹평했다.

· 웹툰 PD가 안 될 거라고 말했다.

· 데뷔를 하지 못할 작품처럼 보인다.

· 전 작품보다 퇴보한 작품이라고 느껴진다.

마치 내 얘기인 것처럼 뜨끔 하고 놀란 사람도 있을 듯하다. 데

뷔한 작가 중에서도 이런 생각으로 차기작을 내지 못하고 있는 사람들이 많다. 나도 한때 그랬다. 그 시기를 지나고 나서야 작품을 완성하지 못하는 이유보다 해야만 하는 이유가 더 많다는 사실을 알게 됐다.

작품을 완성해야 하는 이유

첫째, 완성하면 작품으로서 생명력을 갖는다. 세상에 존재하지만 완성하지 못한 이미지들은 어디에도 쓸데가 없다.

둘째, 작품을 완성하는 데 필요한 여러 단계를 배울 수 있다. 대작(大作)을 하나 만드는 것보다 여러 편의 작품을 완성하는 것이 실력 향상에 더 좋다. 여러 번 연습하면, 원고를 시작하기 전에 전체 이야기 구조나 흐름 등을 더 쉽게 파악할 수 있으며 자신이 잘하는 부분과 부족한 부분도 파악하기 쉽다.

셋째, 한 회의 절반까지 작업했을 때보다 한 회를 끝까지 완성했을 때 원고가 더 재밌다. 여행의 의미는 여행이 끝난 후에 알 수 있는 것처럼 원고도 완성해 봐야 제대로 볼 수 있다. 본인이나 주변 전문가(PD)도 마찬가지다.

넷째, 상상하거나 다듬기만 하면 스킬이 늘지 않는다. 웹툰 작업은 새로운 언어를 익히는 것과 비슷하다. 처음엔 한 컷 한 컷 완성해 나가는 게 너무나 벅차게 느껴지고 매 컷 작업에 신경을 써

야 하지만, 언젠가 한 단어씩 글을 쓰는 것처럼 편한 순간이 온다. 그 시기는 자신도 모르는 사이에 다가온다. 그렇게 되면 작업이 더 재밌다. 그러므로 멈추지 말고 나아가야 한다.

다섯째, 작품은 순위를 매길 수 없다. 몇 년 전엔 재미없던 작품이 나중엔 새롭게 느껴질 수도 있고, 한국에서 좋은 평가를 못 받은 작품이 해외에서는 많은 상을 받을 때도 있다. 엄청 높은 퀄리티의 그림이 오히려 독자에게 부담스럽고 피곤하게 느껴질 수도 있고, 재미없다는 평가가 많은 작품이 오히려 마니아가 생겨서 든든한 고정 독자들을 만들 수도 있다. 공모전 심사를 할 때도 심사위원들 사이에서 서로 의견이 충돌할 때가 많다. 어떤 평가도 절대적인 기준은 없다.

여섯째, 신인 작가들의 부족한 면은 생경하고 신선하게 다가올 수 있다. 실제로 플랫폼에서는 작화나 연출, 스토리 개연성 등이 부족한 신인 작품이 통과되기도 한다.

일곱째, 신인 작가나 지망생들의 작품은 부족하더라도 앞으로 발전 가능성이 크기 때문에 더 눈에 띈다. 발전 과정을 독자들이 같이 볼 수 있는 것도 큰 장점이다. 부족한 실력으로 원고를 완성하는 그 자체가 매우 호감으로 다가오기도 한다.

진심을 담아 성실히 원고를 그려 완성한다는 건 어떻게든 사람

들의 마음에 조금씩 와닿는 것과 같다. 완벽한 삶은 없듯 완벽한 작가도, 완벽한 웹툰도 없다.

이제는 어떤 것도 두려워할 필요가 없다. 우리에겐 원고를 할 이유만 남았다. 지금, 이 순간에도 시간은 쉼 없이 흐르고, 세상은 끊임없이 변한다. 책상으로 돌아가 본인이 하려고 했고, 하고 싶었던 작품을 차근차근 완성해 보자. 매력적인 모습으로 우리 자신을 반하게 만드는 그 작품을 만나기 위해서.

참고문헌

PART 1.

블레이크 스나이더.『SAVE THE CAT!』. 이태선 역. 비즈앤비즈.
2015.

PART 2.

오슨 스콧 카드.『캐릭터 공작소』. 김지현 역. 황금가지. 2013.
마루야마 무쿠.『스토리텔링 7단계』. 한은미 역. 토트. 2015.

웹툰 작법서 01

초판인쇄 2022년 8월 16일
초판발행 2022년 8월 16일

지은이 김달님
발행인 채종준

출판총괄 박능원
편집장 지성영
책임편집 신수빈 · 유나영
디자인 홍은표
마케팅 문선영 · 전예리
전자책 정담자리
국제업무 채보라

브랜드 므큐
주소 경기도 파주시 회동길 230 (문발동)
문의 ksibook13@kstudy.com

발행처 한국학술정보(주)
출판신고 2003년 9월 25일 제406-2003-000012호

ISBN 979-11-6801-485-5 13600

© 나진